第九艺术学院——游戏开发系列

游戏原画设计

谌宝业　刘若海　王刘辉　编著

清华大学出版社
北　京

内 容 简 介

　　本书全面讲述了游戏原画的基本定义和类别，游戏原画的作用和意义，以及作为一个游戏原画设计师所要具备的基本素养和条件。书中概括地讲解了原画设计各个部分的基本流程，着重分析了游戏场景、物件、角色的形体结构规律，从对绘画技法要求的角度表现了场景和物体的绘制过程。本书分章节列举实例，详细介绍了游戏室内外场景以及场景元素的原画绘制技巧和过程，以及不同风格游戏角色的原画绘制技巧和过程，引导读者加强对游戏原画设计和制作技术的理解。学习完本书的内容，读者将了解和掌握大量游戏原画设计的理论及实践能力，能够胜任游戏原画设计和制作的相关岗位。

　　本书可作为大中专院校艺术类专业和相关专业培训班学员的教材，也可作为游戏美术工作者的入门参考书。

　　特别说明：本书中使用的图片素材仅供教学之用。

本书封面贴有清华大学出版社防伪标签，无标签者不得销售。
版权所有，侵权必究。举报：010-62782989，beiqinquan@tup.tsinghua.edu.cn。

图书在版编目(CIP)数据

游戏原画设计/谌宝业，刘若海，王刘辉编著. —北京：清华大学出版社，2011.8（2024.8重印）
（第九艺术学院——游戏开发系列）
ISBN 978-7-302-26038-7

Ⅰ.①游… Ⅱ.①谌… ②刘… ③王… Ⅲ.①动画—绘画技法—高等学校—教材 Ⅳ.①J218.7

中国版本图书馆 CIP 数据核字(2010)第 133063 号

责任编辑：张彦青　郑期彤
封面设计：杨玉兰
版式设计：北京东方人华科技有限公司
责任校对：王　晖
责任印制：刘海龙

出版发行：清华大学出版社
网　　址：https://www.tup.com.cn，https://www.wqxuetang.com
地　　址：北京清华大学学研大厦 A 座　　邮　编：100084
社 总 机：010-83470000　　　　　　　　邮　购：010-62786544
投稿与读者服务：010-62776969，c-service@tup.tsinghua.edu.cn
质量反馈：010-62772015，zhiliang@tup.tsinghua.edu.cn

印 装 者：三河市龙大印装有限公司
经　　销：全国新华书店
开　　本：185mm×230mm　　印　张：18.75　　字　数：371 千字
版　　次：2011 年 8 月第 1 版　　　　　印　次：2024 年 8 月第 11 次印刷
定　　价：48.00 元

产品编号：041508-02

前　言

　　游戏原画是从传统绘画艺术演变而来的，是伴随着电脑游戏不断发展而日益成熟的一种现代流行画种。与传统绘画风格相比，游戏原画的画风更加自由，画面可以潇洒素雅，也可以浪漫华丽。在游戏原画师们的不断努力和总结下，游戏原画的商业元素设计更加成熟，优秀作品也层出不穷，形成一种新兴的时尚流行文化，受到了众多玩家的喜爱。

　　可以说，游戏新文化的产生源自于新兴数字媒体的迅猛发展。这些新兴媒体的出现为新兴流行艺术提供了新的工具和手段、材料和载体、形式和内容，带来了新的观念和思维。

　　进入 21 世纪，在不断创造经济增长点和广泛社会效益的同时，动漫游戏已经流传为一种新的理念，包含了新的美学价值、新的生活观念。表现在人们的思维方式上，动漫游戏的核心价值是给人们带来欢乐和放松，它的无穷魅力在于天马行空的想象力。动漫精神、动漫游戏产业、动漫游戏教育构成了富有中国特色的动漫创意文化。

　　然而，与动漫游戏产业发达的欧美、日韩等地区和国家相比，我国的动漫游戏产业仍处于一个文化继承和不断尝试的过程中。游戏原画作为动漫游戏产品的重要组成部分，其原创力是一切产品开发的基础。尽管中华民族深厚的文化底蕴为中国发展数字娱乐及动漫游戏等创意产业奠定了坚实的基础，并提供了丰富的艺术题材，但从整体来看，中国动漫游戏及创意产业仍面临着诸如专业人才缺乏、原创开发能力欠缺等一系列问题。

　　一个产业从成型到成熟，人才是发展的根本。面对国家文化创意产业发展的需求，只有培养和选拔符合新时代的文化创意产业人才，才能不断提高在国际动漫游戏市场的影响力和占有率。针对这种情况，目前全国超过 300 所高等院校新开设了数字媒体、数字艺术设计、平面设计、工程环艺设计、影视动画、游戏程序开发、游戏美术设计、交互多媒体、新媒体艺术与设计和信息艺术设计等专业。本套教材就是针对动漫游戏产业人才需求和全国相关院校动漫游戏教学的课程教材的基本要求，由清华大学出版社携手北京递归开元教育科技有限公司共同开发的一套动漫游戏技能教育的标准教材。

　　整套教材的特点如下。

　　(1) 本套教材邀请国内多所知名学校的骨干教师组成编审委员会，搜集整理全国近百家院校的课程设置，从中挑选动、漫、游范围内公共课和骨干课程作为参照。

(2) 教材中部分实际制作的部分选用了行业中比较成功的实例，由学校教师和业内高手共同完成，以提高学生在实际工作中的能力。

(3) 为授课老师设计并开发了内容丰富的教学配套资源，包括配套教材、视频课件、电子教案、考试题库以及相关素材资料。

由于时间仓促、编者水平有限，错误及不当之处在所难免，恳请读者指正。

编　者

目 录

第1章 游戏原画概述1
1.1 游戏原画的发展概述1
1.2 游戏原画的定义和特征5
1.2.1 游戏原画的定义5
1.2.2 游戏原画的特征6
1.3 游戏原画的类别和作用8
1.3.1 宣传类原画的作用和意义9
1.3.2 概念类原画的作用和意义9
1.3.3 制作类原画的作用和意义11
1.4 游戏原画的创作原则11
1.4.1 角色原画的基本创作原则12
1.4.2 角色原画的基本构成要素15
1.4.3 角色原画设计的流程规范16
1.5 游戏原画设计师所要具备的条件24
1.5.1 要有扎实的绘画基础和
表现能力24
1.5.2 要有丰富的创作想象力27
1.5.3 要具备广博的知识、才艺和综
合的艺术修养28
1.6 优秀游戏原画赏析28
1.6.1 欧美游戏原画赏析28
1.6.2 日韩游戏原画赏析32
1.6.3 中国古典游戏原画赏析37
1.7 本章小结40
1.8 本章练习40

第2章 游戏场景元素案例——
投石车原画设计42
2.1 投石车线稿的绘制42
2.1.1 描绘投石车线稿结构43

2.1.2 投石车明暗关系分析45
2.1.3 投石车明暗关系确定46
2.2 投石车的深入刻画47
2.2.1 投石车材质细节分析47
2.2.2 投石车细节刻画47
2.3 传送台线稿的绘制50
2.3.1 传送台的创意环境分析50
2.3.2 传送台结构分析50
2.3.3 传送台的线稿绘制51
2.4 传送台的明暗基调55
2.4.1 传送台的明暗关系分析56
2.4.2 传送台的明暗设定56
2.5 传送台的深入刻画60
2.5.1 传送台的色彩刻画60
2.5.2 传送台色彩的特效表现63
2.6 本章小结64
2.7 本章练习64

第3章 游戏室内场景
——矿洞原画设计66
3.1 矿洞场景的线稿设计66
3.1.1 矿洞的透视分析67
3.1.2 矿洞线稿的确定68
3.2 矿洞场景的深入绘制79
3.2.1 矿洞的大色调确定79
3.2.2 矿洞材质的确定89
3.2.3 矿洞的环境色彩分析90
3.2.4 矿洞的细节刻画90
3.3 矿洞特殊环境效果的绘制100
3.3.1 矿洞大厅整体环境氛围
调整100

3.3.2　矿洞大厅的环境特殊光效
　　　　　　效果调整 102
　3.4　矿洞入口的概念原画设计 104
　　　3.4.1　游戏场景文案分析 105
　　　3.4.2　绘制矿洞入口的线稿 106
　　　3.4.3　绘制矿洞入口的色稿 113
　　　3.4.4　矿洞色稿的细节刻画 119
　3.5　本章小结 .. 126
　3.6　本章练习 .. 126

第 4 章　卡通风格游戏的原画设计 128
　4.1　卡通风格的游戏道具设计 128
　　　4.1.1　卡通头盔设计 129
　　　4.1.2　卡通铠甲设计 135
　　　4.1.3　卡通宝剑设计 142
　4.2　卡通风格的人物原画设计 148
　　　4.2.1　卡通男孩设计 148
　　　4.2.2　卡通女孩设计 161
　4.3　本章小结 .. 187
　4.4　本章练习 .. 188

第 5 章　写实游戏角色原画设计 189
　5.1　写实风格游戏原画的分类 189
　　　5.1.1　欧美写实风格的游戏原画 189
　　　5.1.2　日韩写实风格的游戏原画 190
　　　5.1.3　中式写实风格的游戏原画 191
　5.2　写实人物绘制技巧及流程规范 191
　　　5.2.1　人体比例结构初步认识 194
　　　5.2.2　人体躯干和四肢的分析 198

　　　5.2.3　头部比例结构分析 202
　5.3　人物原画实例流程制作
　　　——侠女原画设计 208
　　　5.3.1　游戏角色文案分析 209
　　　5.3.2　侠女初稿设定 210
　　　5.3.3　侠女色稿初步定位 213
　　　5.3.4　侠女明暗关系定位 218
　　　5.3.5　侠女细节刻画 226
　　　5.3.6　侠女最终定稿调整 230
　5.4　写实角色原画制作实例——斗士 231
　　　5.4.1　游戏角色文案分析 232
　　　5.4.2　绘制斗士线稿 234
　　　5.4.3　绘制斗士色稿 241
　　　5.4.4　斗士色稿的细节刻画 250
　5.5　本章小结 .. 257
　5.6　本章练习 .. 258

第 6 章　卡通风格游戏场景的
　　　　　原画设计 259
　6.1　卡通室内场景的原画设计 260
　　　6.1.1　绘制线稿的过程 260
　　　6.1.2　绘制色稿的过程 266
　6.2　卡通室外场景的原画设计 274
　　　6.2.1　绘制室外场景的线稿 274
　　　6.2.2　确定场景的明暗关系 282
　　　6.2.3　绘制室外场景的色稿 284
　6.3　本章小结 .. 289
　6.4　本章练习 .. 290

第 1 章 游戏原画概述

章节描述

本章介绍了游戏原画设计的概念和特征，游戏原画的类别和作用，重点介绍了游戏原画的创作原则，并结合实例讲解了使用 Photoshop 配合手写板绘制游戏角色原画的流程和规范。另外，本章还指出了成为游戏原画师必备的素质和要求。

教学目标

- 了解游戏原画的发展概况。
- 掌握游戏原画的概念和特征。
- 了解游戏原画的类别和作用。
- 掌握游戏角色原画的创作流程。
- 了解游戏原画师所要具备的条件。
- 了解欧美、日韩、中式游戏原画不同的美术风格。

教学重点

- 游戏原画的概念和特征。
- 游戏角色原画的创作流程。

教学难点

游戏角色原画的创作流程。

1.1 游戏原画的发展概述

游戏从诞生到现在已经有几十年的历史，从当年的卡带式游戏、街机游戏到现在的网络游戏、主机游戏，游戏的音乐和画面不断给人带来新的震撼。随着电脑硬件在渲染和计算方面的能力日益强大，游戏画面自然也表现出超真实的华丽和精美。伴随着游戏不断的发展进化过程，游戏原画这个新名词也出现在了人们面前。

可以说，游戏原画的发展与游戏画面品质的提升有很大的关系，毕竟在游戏发展初期，画面品质受到电脑硬件性能的限制，在非常有限的像素空间内描绘出一幅非常精美的游戏画面是不明智的做法。早期的游戏很难通过画面来刻画人物的细节，如图 1-1 所示。许多早期的游戏玩家基本上都有着通过颜色来辨别游戏道具并完成任务的经历，能

分清男女就已经实属不易。在这种画面限制的条件下，早期的游戏原画师的发挥空间有限，因此少有优秀的游戏原画作品出现。

图 1-1　早期游戏画面

相信大多数玩家接触电脑游戏都是从 20 世纪 90 年代中期开始的，这段时期可以说是电脑游戏首次出现的繁荣时期，涌现了帝国时代、红色警戒、三国志、仙剑奇侠传等风靡一时的经典游戏作品。随着玩家队伍的不断壮大，游戏产品也出现了百花齐放的局面。而随着游戏硬件的不断升级，广大玩家对游戏画质的要求也越来越高。因此，越来越多的游戏公司为了吸引更多玩家购买自己的游戏，不但努力改善自身产品的游戏画面与可玩性，而且开展了花样百出的宣传手段，以一些比较精美的原画作品为蓝本制作的宣传海报和专业杂志也纷纷出现，如图 1-2 所示。这时，游戏原画才渐渐在市场的促进下崭露头角。

图 1-2　早期的游戏宣传图片

20世纪90年代初期,日本主机游戏的兴起使得当时的游戏已经成为一种流行文化。由于主机游戏的性能优良,画质精美程度远超同时期的电脑游戏,因此促使很多日本国内的漫画家参与到游戏原画的设定工作中,使得当时日本的游戏制作水平居于世界领先,也为日本成为世界游戏主机及游戏出口大国打下了坚实的基础。从早期的魂斗罗、超级玛丽,到后来的拳皇、侍魂之类,日本原画师们创造出一个个脍炙人口的游戏角色,也创造了一个个偶像的传奇,如图1-3所示。从此,游戏成了多元化的文化产物,这也标志着游戏原画一次革命性的开始。

图1-3　日本游戏原画

最近十几年,大量的欧美和韩国的网络游戏涌入国内,带动了游戏发展的第二个繁荣期。这些游戏无论在画面、性能上来说都突破了以往传统游戏的固定模式,无论是韩国原画的华丽和精美(如图1-4所示),还是欧美原画的超幻想色彩(如图1-5所示),无不带给玩家们全新的视觉体验,也为国内的原画师们提供了全新的创作良机。

图1-4　韩国网游《Sun》原画

与国外受到专业培训的游戏原画师及其创作根基和环境相比,国内游戏原画师多是从漫画和动画方面转职而来,还有一部分就是完全美术科班出身的"学院派",很多人对游戏研发的过程不太了解,所以在与策划人员、程序人员的沟通上也存在很大障碍。然而出于对游戏的热爱,许多人还是义无反顾地追求着游戏的梦想。尽管受到国外画风的影响,但是国内游戏原画作品也在日渐成熟,而且也已涌现出一些比较有特点的原画作品,如图1-6和图1-7所示。

图 1-5 美国游戏《魔兽世界》原画

图 1-6 《大话西游》原画

图 1-7 《赤壁》原画

游戏美术中的原画不仅给我们带来了视觉上的享受，更重要的是，它见证了游戏的发展，让游戏与艺术靠得更近。原画为"游戏的多元化"做出了巨大的贡献，不管对游戏本身而言，还是对玩家而言，都有着比较重要的意义。

1.2 游戏原画的定义和特征

随着网络游戏进入中国，原画作为游戏制作中重要的工作环节逐渐在中国普及开来。优秀的游戏原画不仅可以为三维美术师提供参考和素材，同时也能够为游戏的市场推广提供有利的宣传素材。玩家会在游戏相关网站上首先看到各种宣传文案和角色原画，优秀的原画形象会立刻抓住玩家的心，使其对游戏的发售充满期待。

1.2.1 游戏原画的定义

原画最初的定义是指动画创作中一个场景动作的起始与终点的画面，通常以线条稿的模式画在纸上。换句话来说，原画是指物体在运动过程中的关键动作，在动画设计中也称关键帧。因此，原画的定义是相对于动画而言的。它是在大规模的动画片制作生产中应运而生的，是为了便于工业化生产而独立出来的一项重要工作，其目的就是为了提高影片质量，加快生产周期。

游戏原画属于美术领域，它是从传统的美术绘画中衍生出来的一种艺术创作手段，但又有别于传统的美术。顾名思义，游戏原画的对象是游戏中的物件(如图 1-8 所示)是针对表现游戏元素这一主题进行的艺术创作和形象再现。

图 1-8 游戏道具原画

究竟什么是游戏原画呢？游戏原画是一种描绘具体游戏元素形象的绘画，包括角色、场景、道具等，通过游戏原画，可以表现出场景元素中的造型、色彩、纹理，甚至

角色的精神、气质、精神面貌和场景的环境氛围等，它是一种在画面上通过对物体的具体描绘来反映现实生活的创作艺术。通常，我们特指的游戏原画，主要指的是辅助性的原画设定稿，如图 1-9 所示。也就是说，设计师可以通过二维游戏原画，把原画设定中的物体转化为相似度极高的三维物体。

图 1-9　辅助设计的游戏原画

1.2.2　游戏原画的特征

可以说，游戏原画的发展与现代电脑的普及和其功能的极大提高密不可分，因此其最大特点便是艺术与技术的完美结合。正是依托着电脑的丰富创作功能、庞大的创作素材、极其便捷的创作环境以及高效率的创作过程，才使游戏原画具有了以下特征。

1. 自由的表现手法

与传统的绘画手段不同，游戏原画的绘制可以产生极其真实的表现效果。在对画面的刻画方面，优秀的艺术家甚至可以创作出与照片等同的人物作品；在对皮肤的光泽把握上，更是细腻而又精致，这一点采用传统手段是很难完美表现的。原画师甚至可以从扫描的照片上吸取完全真实的颜色来进行创作，进一步提高作品的真实感染力。此外，还可以利用软件提供的工具和滤镜，创作出各种绘画形式和风格的作品，如图 1-10 所示。

图 1-10　各种表现形式的原画作品

2. 精密的画面效果

就像计算机本身一样，游戏原画完全可以用精密二字来形容，在借助了计算机专业软件的帮助后，原画师就可以创作出细致入微的画面效果(如图 1-11 所示)，通过艺术手段所表现出的感染力在计算机软件的帮助下爆发出更加强烈的效果。

图 1-11　精密的游戏原画效果

3. 强大而又便捷的创作环境

计算机所提供的创作环境已经远非过去所能比拟，也许画过画的朋友会记得那乱七八糟的颜料，那肮脏的涮笔筒和抹布，以及混乱不堪的房间。对于一个正在完全投入到创作中的人而言，挤颜料、涮笔这样的工作简直是艺术的杀手。然而，在计算机艺术创作普及的现在，我们似乎都不必再为这些烦恼了：当面对专业软件友好的操作画面的时候，当手握压感笔在平整干净的绘图板上创作的时候，当轻轻移动鼠标即可改变颜色的时候，当在完成作品后用一张光盘或者闪存随身携带或者喷绘出来与亲友们分享的时候，相信我们都体会到了便捷和强大的含义。

4. 独特的艺术感染力

艺术是能打动人的，由于可以利用各种特技效果，游戏原画的视觉效果就可能更加优秀。由于本身的精致和真实，加上快捷方便的创作环境对原画师深入表现的帮助，电脑绘画所展现的介于真实与虚幻之间的美是极端诱惑的。借助电脑，我们将心中的美毫无阻碍和改变地展现出来，不受条件的限制并且更加纯粹和精致，当你在面对大师的作品惊讶地闭不上嘴的时候，那种独特的感染力便已经被你所深深地体验了，如图 1-12 所示。

图 1-12　李素雅原画作品

1.3　游戏原画的类别和作用

从前文我们可以看出，游戏原画在游戏发展过程中发挥了显著的作用。它改变了人们对传统电子游戏的僵固认知，让更多的人认识和喜欢上了游戏，用华丽的笔触和超幻想的艺术造型创造出了许许多多玩家心目中的游戏偶像，缔造了游戏成为"第九艺术"的坚实基础。

游戏原画具体可以分为以下几种类型。从表现形式上来说，游戏原画可分为写实类游戏原画、卡通类游戏原画；从用途上来说，可以把游戏原画分为宣传类原画、概念类原画、制作类原画；从美术风格上来说，目前游戏原画主要分为欧美风格的游戏原画，日韩风格的游戏原画，同时，中国别具特色的美术风格也充分在游戏美术中得到体现，因此中式游戏原画也具有独立的美术风格。本节主要介绍从用途上划分的各类游戏原画。

1.3.1 宣传类原画的作用和意义

顾名思义，宣传类原画是用来制作海报或者宣传用途的游戏原画。出于宣传的目的，这类原画作品大多绘制精美，人物形态逼真、造型夸张，场景气势恢宏、氛围浓烈，常常会引人驻足侧目，如图 1-13 所示。

随着游戏制作水准的逐步提高，厂商之间的竞争也日渐加剧。一款游戏能否受到玩家追捧，除了要在游戏产品研发过程中精益求精，提升游戏的可玩性与画质之外，市场中的较量也必不可少。一幅美轮美奂的游戏海报，一件印制了游戏图案的文化 T 恤、一本印制精美的游戏手册，都会让玩家爱不释手，加深对相关产品的识别度，而原画创作就是这些物品的灵魂。从每年吸引无数游戏厂商云集而来的 ChinaJoy 不难看出，市场宣传和促销活动对一款游戏的发展态势发挥着重要作用，创作宣传类原画的意义就在于此。

图 1-13 宣传类原画

1.3.2 概念类原画的作用和意义

在游戏制作的前期，游戏原画师会根据策划人员的构思和设定，绘制出相应的游戏场景和角色。这时绘制的原画作品不一定非常精细，而是要综合色彩、造型、灯光、雾效等多个因素，再经过反复的修改和斟酌，最终确定符合游戏整体氛围的美术风格。

一名优秀的游戏原画师，不仅要具备扎实的美术功底，还要具有较高的艺术素养，例如游戏角色的概念设定工作，常需要原画师进行天马行空的想象和创作，而且要对策划文档中的描述性文字有着比较好的解读能力，这样绘制出来的角色才富有感染力和生动的灵魂和气质，如图 1-14 所示。

场景类的概念原画具有同样的特点，除了需要刻画出场景元素的造型特点，同时还要重点描绘出场景的环境氛围，包括场景的色彩基调、光影变化、特效元素，如图 1-15 所示。此类原画的作用和意义在于从整体上来确定游戏的空间关系和时空关系。特别是时空关系高于人们正常的认知范畴，例如时空门、进入副本、角色死亡后进入鬼魂状态等，而这些无形增加了游戏神秘性和趣味性的元素又是在游戏中特别需要的，因此概念类原画就必须作出充分的表现和设定。这也是为什么对概念原画师的要求特别苛刻的原因。

图 1-14 《ZERA》人物概念设定

图 1-15 《波斯王子》场景概念设定

1.3.3 制作类原画的作用和意义

制作类原画是原画师在完成游戏美术的整体设定的基础上,对角色和场景的构成元素进行细化,从而在造型、结构、色彩、纹理等方面为 3D 部门设计人员提供的制作参考和标准。

游戏原画是游戏生产过程中的重要环节。游戏原画师一般负责游戏人物、场景的绘制,有时也参与人物和场景设计,但大多时候只绘制概念图或者效果图,其他的交由 3D 或 2D 制作部门负责完成。有时,制作类原画的画工会比较粗糙,甚至不需要上色,只需要向设计师交代制作元素的细节描述,如图 1-16 所示。制作类原画的画稿中可以添加文字作为简要的辅助说明,游戏原画师可以绘制大量此类画稿,提交给制作部门进入下一环节。制作类原画的作用和意义在于,进入大规模的游戏制作过程后,可便于规模化生产,提高制作质量,加快生产周期。

图 1-16 制作类原画

1.4 游戏原画的创作原则

要创作一张满意的美术作品,只靠激情是不够的,对于美术和要设计创作的作品有

一个深入的了解非常重要。同样，创作一幅优秀的角色原画也需要了解和掌握创作的基本原则。本节我们以角色原画的创作为例来讲解原画创作过程中的一些基本知识。

1.4.1 角色原画的基本创作原则

1. 素描与构图

素描是美术的基础，在创作角色原画作品的时候，是无法回避基本素描以及构图关系对角色原画的影响的，完美的素描结构是保证完美作品的基本条件，而构图的严谨、和谐也同时体现着作品的基本质量。在素描底稿的基础上利用计算机完成全部创作是必须掌握的原则和技巧。图 1-17 所示为人体素描结构。

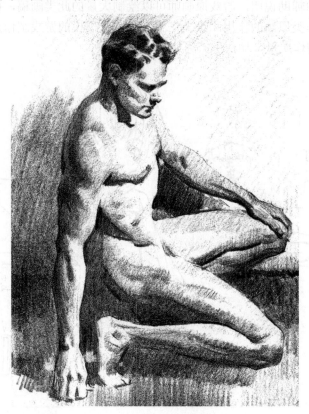

图 1-17　人体素描结构

2. 对比与协调

对比是指将两种以上的物体进行具有针对性的相互比较的过程，在角色原画中，对比是针对对象的形体、色彩、质感等各个方面所进行的质与量的比较。在进行角色原画

创作时，必须重视对比；而协调则是一种次序感的体现，当画面的整体形成相对协调的状态时，当对象处于对比协调的完美状态时，作品本身就是和谐的，如图 1-18 所示。

3. 光影与色彩

角色原画中的光影关系体现在形体表面的明暗对比、光源角度和光线强弱之中，这些是塑造形体的基本原则。图 1-19 所示的作品便突出了光影在人体上的塑造效果。色彩并非是孤立的，而是与形体的光影关系紧密相连的。创作时除了对象的基本固有色之外，还要考虑光线色的影响，只有完全掌握光影和色彩的创作原则，才能塑造出生动的人物作品。

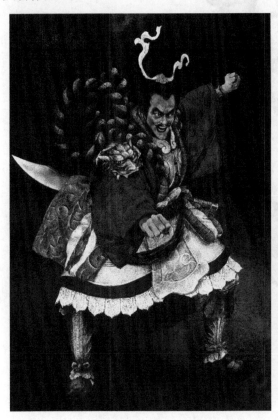

图 1-18 对比与协调

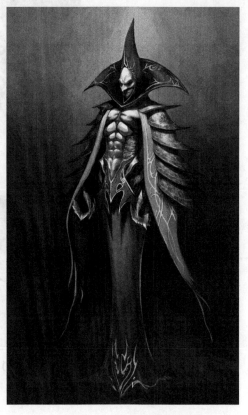

图 1-19 光影的塑造效果

4. 统一与变化

统一与变化即多样性统一，是构成形式美的重要规律之一，也是角色原画所必须遵循的基本规律。创作时应在统一与变化中将对象的各个部分有机地联系起来，而并非孤

立地描绘，应去除不协调和对立的感受，使对象的整体在次序的基础上产生一致的状态。统一的美是绝大多数人所能够直接感受并容易接受和理解的美感。在角色原画中，人物的表情、姿态、形体的比例、位置和变化、五官的结构等构成了统一与变化在角色原画中的体现，如图 1-20 所示。

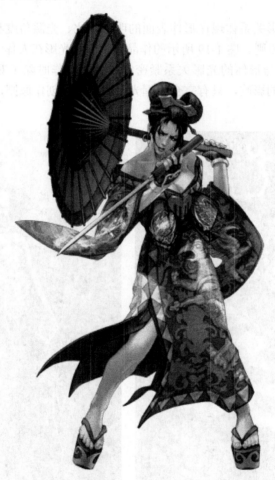

图 1-20　统一与变化

5. 对称与均衡

对称与均衡都具有很强烈的秩序感，在角色原画中这是寻求稳定平衡和重心平衡的两种形式。角色原画艺术所存在的物质的量感是经由视觉与精神的联合作用而形成的，而对称与均衡的把握则是量感的体现。当人物作品画面中各个要素在感官上达到均衡时，即进入到了统一的效果。对称和均衡的创作原则是在角色原画中广泛运用的法则。图 1-21 所示的作品显示出了均衡的感受。

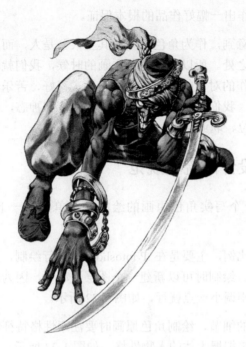

图 1-21 对称与均衡

1.4.2 角色原画的基本构成要素

角色原画的基本构成要素主要包括造型、色彩、神态和形体动作,任何一个角色原画作品都离不开这四个基本要素。

我们知道,对于我们而言人物的复杂程度是显而易见的,况且人作为我们最熟悉的事物可以说在我们脑海中已经形成了一个基本的印象,尽管我们平时很难真正说清人体的具体结构,但当你面对一个人体时,却能很轻易地分辨出其形体结构是否正常。因此,对于角色原画来说,能否把握完美的人体结构,最大限度地重现正确的结构特点便成为能否创作出优秀的角色原画作品的极其重要的一点。当你具备了足够的人体学基础知识,当你能熟练地勾画出符合正确比例的人物画时,你就掌握了四大要素中最基本的部分。

然而,仅有准确的造型结构仍然是苍白的,因为那充其量只能被评为线稿。实际上,在线稿阶段我们也很难完全地把握好形体,这就需要第二大要素——色彩。角色原画是需要色彩的,这一点与人物素描和写生有直接区别,而且更不同于黑白人物画,这也是为什么角色原画又被称为人物彩绘的原因。当一幅有着优秀的色彩效果的作品出现的时候,其感染力是黑白画所绝对无法相媲美的,因此我们必须重视色彩在角色原画中

的地位，这将是我们创作出一幅好作品的根本保证。

最后我们也应该注意到，作为角色原画，其主人公是人，而人是有思想有感情的，这是人区别于物的根本之处。所以创作角色原画的时候，我们就需要格外注意人物的神态和形体动作。你所创作的对象的想法，她的性格、喜好、苦乐、悲欢，所有的一切都应反映在她的神态之中。我们甚至可以通过人物的表情和神态，以及通过她的动作姿势了解到对象的身份、地位、职业等。

1.4.3 角色原画设计的流程规范

接下来我们通过一个写实角色原画的绘制来简单介绍一下角色原画设计的流程规范。

(1) 首先画出人体比例，主要是在 Photoshop 里进行绘制，只要画出大概的结构，确定人的身高就可以了。绘制时可以新建一个图层再动笔，因为是打草稿，所以只需使用"画笔"工具，把笔刷调小一点就行，如图 1-22 所示。

(2) 然后刻画五官的细节，绘制角色原画时要注意性格特征的塑造，因此需要根据游戏中的故事情节设定来把握大体的人物性格，如图 1-23 所示。

图 1-22　　　　　　　　　　　图 1-23

(3) 深入理解游戏情节的发展，来最终确定由人物性格导致的行动方式，并由此细化五官的细节修改，同时使用"橡皮擦"工具擦去多余的辅助线，如图 1-24 所示。

(4) 再次新建一个图层，命名为"装备"，把装备添加到人体上，注意比例大小与身体要符合，如图 1-25 所示。

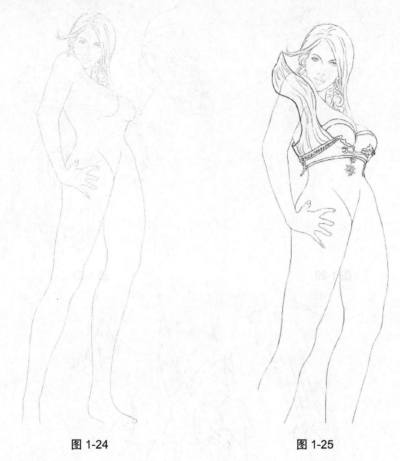

图 1-24　　　　　　　　　　　图 1-25

(5) 确定好上半身的装备调整，进行下一步的修改，如图 1-26 所示。

(6) 继续上半身装备的细节刻画，使装备的造型和位置更加清楚合理，如图 1-27 所示。

(7) 接着新建一个图层，确定下半身装备的位置，画出装备的大概造型，如图 1-28 所示。

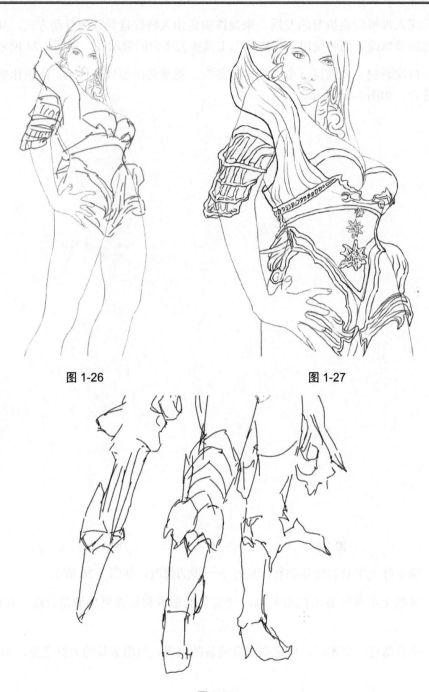

图 1-26　　　　　　　　图 1-27

图 1-28

(8) 新建一个图层，确定武器装备的位置，再整体进行下半身装备的修改和调整，左侧效果如图 1-29 所示。

图 1-29

(9) 同第(8)步，进行右侧的装备调整，如图 1-30 所示。

图 1-30

(10) 调整和修改下半身的身体和整体装备的线条，使造型搭配更加合理、协调，如图 1-31 所示。

(11) 调整整体的身体装备造型，最终完成的效果如图 1-32 所示。

图 1-31　　　　　　　　　　图 1-32

(12) 下面进入上色的过程。首先新建一个图层，填充一个底色块。再把背景也新建一个图层，填充一个底色，如图 1-33 所示。

(13) 然后在身体上添加明暗关系，确定光源是从什么地方来的，如图 1-34 所示。

(14) 接着刻画明暗关系，原则是能表现出画面的立体感，再进行细节刻画，如图 1-35 所示。

(15) 新建一个图层刻画身体表面的小细节，如表现武器的质感刻画，如图 1-36 所示。

(16) 同第(15)步，新建一个图层刻画盔甲的细节，如图 1-37 所示。

第1章 游戏原画概述

图 1-33

图 1-34

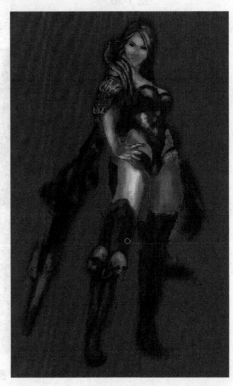

图 1-35

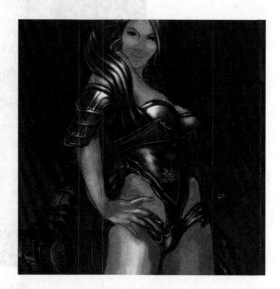

图 1-36　　　　　　　　　　　　　　图 1-37

(17) 新建一个图层，刻画下半身盔甲细节，整体画面效果如图 1-38 所示。

图 1-38

(18) 调整和修改角色的肌肤和发型细节，如图 1-39 所示。

第 1 章 游戏原画概述

图 1-39

(19) 然后修改整体画面效果,完成的最终效果如图 1-40 所示。

图 1-40

> 提示：本节内容细节操作请参照"光盘\第 1 章：游戏原画概述\素材\流程规范.avi"视频文件。

1.5 游戏原画设计师所要具备的条件

1.5.1 要有扎实的绘画基础和表现能力

在创作游戏原画之前，我们需要对一些美术的基本知识进行学习，这些基本知识对于我们更好地创作游戏原画具有重要的意义。当然，有针对性的学习是事半功倍的，我们没有必要学习全部的美术基础，只要了解相关的部分即可。

1. 速写

什么是速写？速写是一种要求在较短时间内概括且生动地表现人物或建筑风景的形象和动态的绘画方法，是捕捉人物生动姿态的重要手段。要画好速写，需要了解人的大体结构和比例，把握人物动态规律，掌握正确的观察方法，熟练地运用造型技法，同时还要具备形象的记忆和默写能力。速写实例如图 1-41 和图 1-42 所示。

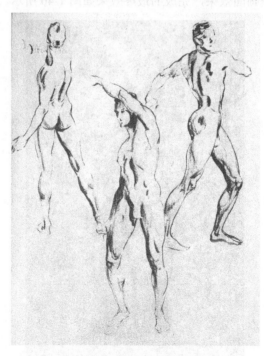

图 1-41

图 1-42

2. 线造型素描

线造型的素描图是通过线结构的运用，直接体现和暗示物体的体积、远近、方位和对比等特性，表现出物体内外部组合关系及前后左右的空间状态。

线造型素描剔除或减弱明暗色调层次，强调物体本质的、实在的形体结构，所以表现物象的效果明确、肯定、清晰和刚劲有力。线造型素描是以线造型的方式研究自然的造化和物象的结构，线的造型功能可以概括为以下几点。

- 表现物象的外形轮廓。
- 勾画形体的边界。
- 表现物象的内外结构、空间位置、透视变化及物与物之间的组合关系。
- 表现物象的虚实关系、明暗关系及体积感。
- 表现物象的势、力、节奏和韵律感。
- 抒写人的情趣。
- 表现人的气质。

线造型不但可以在美术专业方面作为一种艺术表现形式，而且能以图解形式广泛应

用到现代化建设的各个领域中，如建筑、园林、工业设计等图纸绘制上。

3. 色彩与色彩关系

色彩是光刺激眼睛再传到大脑的视觉中枢而产生的一种感觉。人对色彩感觉的完成，要有光，要有对象，要有健康的眼睛和大脑。自然界中的任何物体都存在于一定的空间之内，相互联系，相互制约。色彩也是如此，任何有色物体也都存在于一定的空间之内，它们的色彩也必然与周围邻接的物体相互影响、相互制约，从而形成一定的关系，这就是色彩关系。色彩的变化规律就是固有色与条件色的对立统一规律。

4. 人体结构

人体结构是指人体各个局部在分离状态时的构造和它们在并存状态时的结合。与人体运动中的特点不同，结构是将人体处于相对静止状态来分析和研究人体在空间存在的种种形式。人体结构内容庞大，美术领域主要针对比例、解剖结构、空间结构和形体结构四个部分进行研究和分析。人体基本结构如图1-43和图1-44所示。

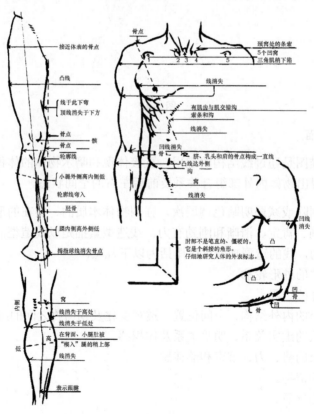

图1-43

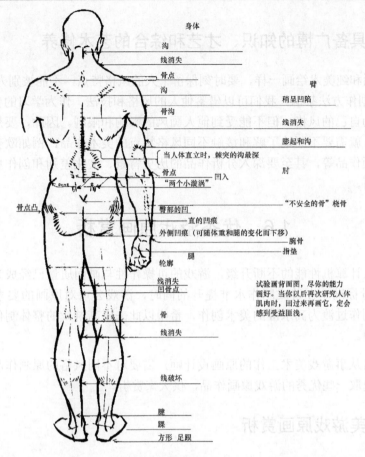

图 1-44

1.5.2 要有丰富的创作想象力

首先我们需要了解一点，游戏原画与传统的美术创作不同，需要有极强的创作想象力，因为游戏原画师的职责是把游戏策划师设计的内容形象化和标准化，为后期的游戏美术制作(建模、动画、特效等)提供标准和依据。可以说，一款游戏呈现给玩家的视觉美感主要取决于游戏原画的完成质量，否则就需要通过 3D 设计师、特效师依赖自身能力来弥补原画上的不足。这就要求原画师具备极强的游戏设计能力。做游戏原画，不仅仅是画得漂亮就可以，还要具备游戏的匹配度和创造力。因此原画师的设计感比画功更重要。

其次，原画师要熟悉游戏制作的所有环节。因为原画设计只有具备游戏的逻辑性，符合游戏的整体世界观及表现方式，才能被玩家接受，从而成为一款合格的作品。

1.5.3 要具备广博的知识、才艺和综合的艺术修养

游戏原画和纯美术绘画一样,要时刻保留个人的风格特点,不能被别人(例如你喜欢的原画师)的创作方法禁锢。我们可以借鉴他人的风格和技法,作为学习的参考,在模仿中逐渐融合为自己的风格,但不能受到他人画风的影响和限制。因此,要想成为一名合格的原画师,就需要不断地了解和接触不同风格特点的美术作品,例如欧美原画、中国古典风格原画作品等,甚至要深入分析作品的历史背景、文化差别和创作思想,让自己变得更加全面。

1.6 优秀游戏原画赏析

随着个人计算机性能的不断升级,游戏的可操作性与画面质量已经成为一款游戏是否成功的衡量标准。在游戏制作水准提升的同时,游戏公司对原画的要求也从最早的"涂鸦式"制作过渡为高水准的美术创作,希望以此来提高游戏的整体制作品质,吸引成熟的玩家们。

作为一名从事游戏美术工作的原画设计师,需要对不同风格的原画作品具有必要的了解,下面选取一些优秀的游戏原画作品,供大家赏析。

1.6.1 欧美游戏原画赏析

欧美风格的游戏以写实特点居多,强调真实的纹理和质感,比如在角色的设计上,虽然也有夸张和变形,但还是遵循着正常人体比例,来进行有节制、有目的的适当调整,即便是怪物,我们也能从其造型上找到现实中生物的外形特点。

1. 《战锤 online》角色原画赏析

《战锤 online》是 Mythic Entertainment 继大热游戏《卡米洛的黑暗时代》后推出的心血之作,游戏的故事框架取材于风靡欧美的《战锤》系列游戏。游戏采用了全新的 RVR 游戏模式,这种模式完美地融合 PVP 和 PVE 模式于一体,带给玩家更大的发挥空间。作为典型的欧美风格的 MMOG 游戏,《战锤 online》的游戏角色中融合了典型的写实与魔幻特色,例如曾经极度骄傲却逐渐走向衰落的矮人(如图 1-45 所示),以及肆意放纵自己的情欲,崇尚自私和骄傲,极度邪恶的黯精灵(如图 1-46 所示)。

2. 《战争机器》原画赏析

《战争机器》是由 EPIC 公司使用"Unreal 3.0"引擎所开发的 Xbox360 游戏,这款

游戏彻底发挥了 Xbox 主机搭配"Unreal 3.0"引擎的优势，在画面和系统上有着极强的表现。

图 1-45

图 1-46

《战争机器》是一款第三人称科幻射击游戏，结合了恐怖、冒险、生存、解谜等众多要素，因此整个画面比较阴暗，如图 1-47 所示。另外，该游戏主要描述在未来世界的人类与魔族为了争夺稀少的能源而展开的武力争战，因此各种尖端武器装备和超能力特效层出不穷，画面质感极度逼真(如图 1-48 所示)，节奏非常紧凑，带给玩家超真实的体验。

图 1-47

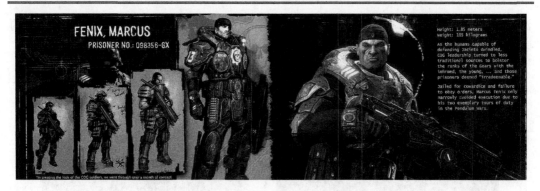

图 1-48

3. 《星际争霸2》角色原画赏析

《星际争霸 2》是大名鼎鼎的暴雪公司出品的一款实时战略竞技类游戏，是先前《星际争霸》的续篇。游戏中包括三类截然不同但实力均衡的种族：神族、人族和虫族。各种族经过全面修改和重新设计后诞生了一些全新的兵种，并且一些原有的经典兵种也增加了新的技能。《星际争霸 2》这款游戏使用了全新的 3D 引擎，场景比前作更加宏大，同时也拥有更加强大的地图编辑器，增加了全新兵种和技能，如图 1-49 和图 1-50 所示。

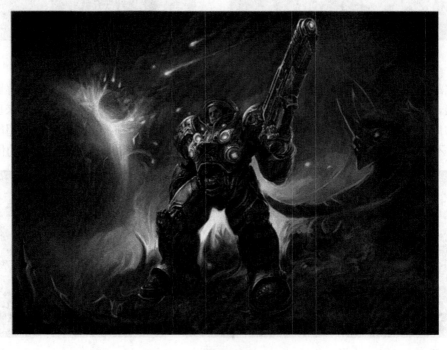

图 1-49

图 1-50

4. 《帝国时代 3》原画赏析

《帝国时代 3》(Age of Empires 3)是微软公司推出的实时战略游戏《帝国时代》(Age of Empires)系列的最新作品：游戏的时间场景设定为从公元 1500 年开始，也就是以哥伦布发现新大陆开始引入游戏，单人游戏任务截止到 1850 年，也就是美国内战爆发之前。玩家可以选择欧洲文明中的一个，从登陆美国大陆开始，其后就要探索新世界，建立贸易线路，缔结联盟，建立军队，与其他欧洲国家对抗，最终为祖国带来荣誉。

《帝国时代》系列游戏是利用各种丰富的兵种进行混合作战，因此每个兵种的造型和能力特点就成为吸引游戏玩家的一大卖点，如图 1-51 和图 1-52 所示。

图 1-51

图 1-52

1.6.2 日韩游戏原画赏析

之所以把日韩游戏归纳为一种风格,主要原因在于日韩游戏大多走唯美设计路线,无论场景还是角色的设计都力求完美。但同时二者又略有区别,例如日本风格更加休闲与生活化,而韩国游戏更倾向于华丽和浪漫,与写实风格基本相似,很受青少年玩家的喜爱。

1. 《铁拳 5》角色原画赏析

格斗游戏在日本享有很高的地位,这与他们开发了无数风靡世界的格斗类游戏是分不开的,无论是《街头霸王》系列、《拳皇》系列还是《死或生》系列都取得了不错的成绩和口碑。《铁拳 5》也是其中的代表性作品,特别是精美的人物设定给玩家们留下了深刻的印象。《铁拳 5》的人物设定充分体现了格斗类游戏的特点,画面中人物的身体动作和面部表情搭配合理,可准确地表达出人物的性格特点,如图 1-53 所示。

2. 《最终幻想 10》原画赏析

《最终幻想 10》(FF10)是 SQUARE-ENIX 公司在 PS2 平台上发行的首部正统最终幻想作品。本作品的故事情节突破想象、感人至深,画面细腻、精美绝伦,特别是对人物的细节刻画精确到了脸部表情和眼神,使得人物比上一版更加栩栩如生。其原画效果如图 1-54 和图 1-55 所示。

3. 《战神 2》原画赏析

《战神 2》完全采用了上一版的图像引擎,在简化游戏开发难度、缩短开发流程的

同时，游戏画面还是一如既往的优秀。由于故事情节的原因，《战神 2》有着大量的血腥杀戮以及成人要素，这在原画风格上得到了真实的体现，如图 1-56 和图 1-57 所示。不过《战神 2》制作小组也表示，如果成人内容对反映游戏主题有帮助的话，他们会毫不犹豫地使用。

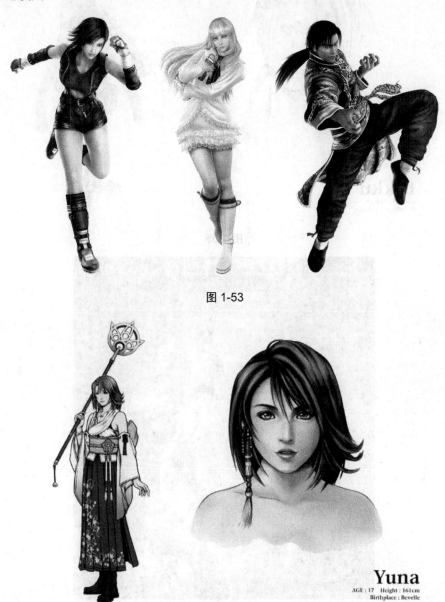

图 1-53

图 1-54

图 1-55

图 1-56

图 1-57

4. 《风林火山 OL》原画赏析

由韩国 MGAME 公司开发的《风林火山 OL》以充满东方色彩的奇幻故事为背景，让玩家扮演代表命运之钥的四个英雄，不但要与邪恶势力进行遥远而又艰难的战斗，也要为了保护自己的信仰与帮派进行殊死战。韩国游戏从来不缺少华丽和精致，造型和用色是韩国游戏的一大特色，辨识度极高，通常，我们只要看到原画就可以辨认出一款游戏是不是出自韩国，如图 1-58 所示。

5. 《AION》原画赏析

《AION：The Tower Of Eternity》(永恒之塔)是韩国第一网游巨头 NCsoft 投入了所有韩国国内网游研发精英，精心打磨制作的新一代奇幻 MMORPG，是一款集 NCsoft 开发实力之大成的产品。《AION》拥有与《天堂Ⅱ》等现行 MMORPG 完全不同的风格，画面品质承袭了韩国游戏一贯的华丽，如图 1-59 和图 1-60 所示。尽管很多玩家对韩国游戏中俊男靓女的造型已经麻木，但不可否认的是，韩国游戏制作体系的完善和制作人的严谨态度值得我们学习。

图 1-58

图 1-59

图 1-60

1.6.3 中国古典游戏原画赏析

与上述两种美术风格的原画相比,中国古典游戏的原画风格也有着自身的鲜明特点,内敛、含蓄却充满张力。尽管中国的原画风格也或多或少地受到欧美、日韩游戏的影响,但深厚的艺术底蕴还是让中国游戏的原画充满了古典、高雅和神秘的艺术特色。

1.《天龙八部 2》原画赏析

搜狐畅游自主研发的重量级武侠网游新作《天龙八部 2》集结了国内最顶尖、经验最丰富的明星研发团队,不仅再现了原著小说中的全新剧情,更从感官体验角度出发,为玩家打造出一个次世代的、广阔宏大的新武侠社区。其游戏原画不但具有浓厚的东方文化色彩,也兼顾了西方美学的特征,如图 1-61 和图 1-62 所示。

图 1-61

图 1-62

2. 《梦幻西游》原画赏析

《梦幻西游》是一款由中国网易公司自行开发并营运的网络游戏。游戏以著名的章

回体小说《西游记》故事为背景,透过 Q 版的人物设定,营造出浪漫和休闲的网络游戏风格,如图 1-63 所示。

图 1-63

3. 《诛仙 2》场景原画赏析

完美时空的东方玄幻新游《诛仙 2》突破了《诛仙》原有的故事构架,打造出了原著小说纯正续作。其在《诛仙》原有五大门派的基础上,增加了人族与神裔两大种族概念,带给玩家更多刺激挑战。该游戏的场景原画师通过丰富的想象力描绘出修真世界的玄幻色彩(如图 1-64 和图 1-65 所示),将上古人神大战的神奇剧情引入其中,借由玩家之手,再续张小凡、碧瑶、陆雪琪之间的痴缠绝爱。

图 1-64

图 1-65

1.7 本章小结

本章介绍了游戏原画设计的概念和特征，游戏原画的类别和作用，重点介绍了游戏原画的创作原则，并结合实例讲解了使用 Photoshop 配合手写板绘制游戏角色原画的流程和规范。最后还指出了成为游戏原画师必备的素质和要求，并选取了一些优秀的原画作品供大家赏析。通过对本章内容的学习，读者应当对下列问题有明确的认识。

(1) 游戏原画的发展概况。
(2) 游戏原画的概念和特征。
(3) 游戏原画的类别和作用。
(4) 游戏角色原画的创作流程。
(5) 游戏原画师所要具备的条件。
(6) 欧美、日韩、中式游戏原画不同的美术风格。

1.8 本章练习

一、填空题

1. 从美术风格上划分，游戏原画被分为_____、_____、_____三个类别。

2. 游戏原画的特征为_____、_____、_____、_____。

3. 游戏原画的基本创作原则包括_____、_____、_____、_____、_____等。

二、简答题

1. 简述游戏原画的发展历史。
2. 简述宣传类原画的作用和意义。
3. 简述角色原画的基本构成元素。

三、操作题

根据本章节中游戏角色原画的绘制流程，临摹一幅简单的游戏角色原画。

第 2 章 游戏场景元素案例——投石车原画设计

章节描述

本章介绍了游戏场景元素——投石车和传送台的原画创作技巧和流程规范,并结合实例操作讲解了如何使用 Photoshop 配合手写板绘制游戏场景独立物件的原画。通过本章的学习,学生可以更加深刻地理解和掌握简单场景元素的绘制技巧。

教学目标

- 了解投石车和传送台原画的绘制过程。
- 掌握场景元素的明暗关系规律。
- 掌握投石车材质细节的刻画方法。
- 了解场景环境特征的分析思路。
- 了解场景透视结构的基本规律。
- 掌握传送台的色彩刻画过程。

教学重点

- 场景元素的明暗关系规律。
- 投石车材质细节的刻画方法。
- 传送台的色彩刻画过程。

教学难点

- 投石车材质细节的刻画方法。
- 传送台的色彩刻画过程。

2.1 投石车线稿的绘制

本例要制作一架在游戏中比较常见的攻城工具——投石车,最终效果如图 2-1 所示。

投石车在游戏中一般是用来攻城和守城的工具,由于体积庞大,所以制作工艺比较粗糙。投石车主要由比较粗大的木头组装而成,整体线条粗硬,结构简单。为了提高投石车的机动性,人们在车底安装了 4 个轮子。在绘制时要注意区别各个部分的结构。

第 2 章 游戏场景元素案例——投石车原画设计　　43

图 2-1

整个绘制过程分为绘制线稿、绘制明暗关系、绘制色稿和刻画细节等几个部分。

2.1.1 描绘投石车线稿结构

描绘投石车线稿结构的具体步骤如下。

(1) 启动 Photoshop CS3，选择"文件"|"新建"命令。在弹出的"新建"对话框中将"宽度"设为"3000 像素"，"高度"设为"2500 像素"，"分辨率"设为"72 像素/英寸"，"颜色模式"设为"RGB 颜色"，"背景内容"设为"白色"，如图 2-2 所示。

图 2-2

(2) 新建一个图层，在上面绘制线稿图，画出投石车的大概结构，如图 2-3 所示。

(3) 使用"画笔"工具和"橡皮擦"工具在原来草图的基础上进行修改，调整好车轮的大小，效果如图 2-4 所示。

图 2-3　　　　　　　　　　　　　　图 2-4

(4) 继续修改线稿，效果如图 2-5 所示。然后使用"橡皮擦"工具擦除原来做草稿的线条，使整体线条变得比较干净，如图 2-6 所示。

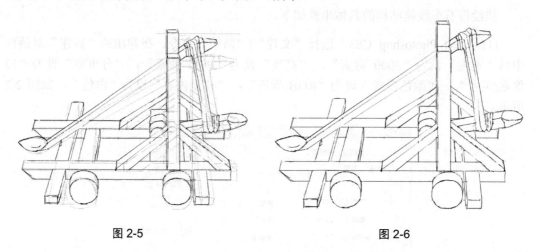

图 2-5　　　　　　　　　　　　　　图 2-6

(5) 使用比较硬的小笔刷，绘制投石车的主体车身(注意要保持线条的清晰和干净)，绘制好的投石车车身的主体结构如图 2-7 所示。

(6) 绘制出投石车的功能部件，如支架及其固定架，注意处理好支架、固定架和车身之间的连接关系，效果如图 2-8 所示。

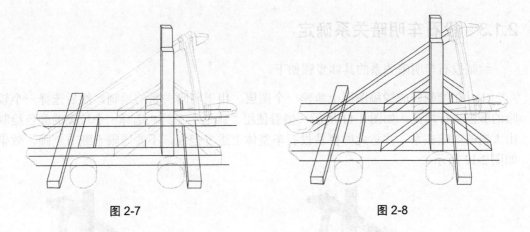

图 2-7　　　　　　　　　　　　　　　图 2-8

(7) 使用"橡皮擦"工具和较硬的小笔刷修改车子线条,从而绘制出完整的投石车的结构,效果如图 2-9 所示。

(8) 同理,绘制出车轮的清晰线条,最终完成投石车线稿的整体绘制,效果如图 2-10 所示。

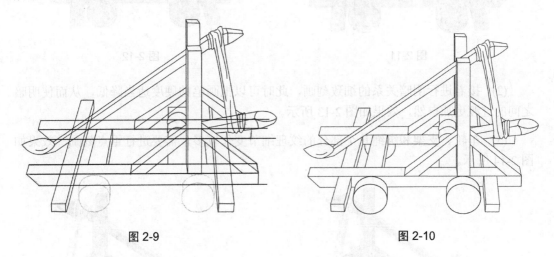

图 2-9　　　　　　　　　　　　　　　图 2-10

2.1.2　投石车明暗关系分析

每个物体都有明暗关系,物体受光线照射后,所产生的明暗变化基本概括为亮部、半明部(中间调子)、明暗交界线、反光、投影,即是明暗五调子。在接下来的过程中,我们可以按照这个规律绘制投石车的明暗关系。

2.1.3 投石车明暗关系确定

绘制投石车明暗关系的具体步骤如下。

（1）在绘制好的线稿图层上新建一个图层，用于明暗关系的绘制。然后选择一个较暗的颜色进行填充，如图 2-11 所示。接着使用"画笔"工具，选择一个较亮的颜色绘制出大概的明暗关系，注意此时要从投石车整体上进行把握，不要局限于细节刻画，效果如图 2-12 所示。

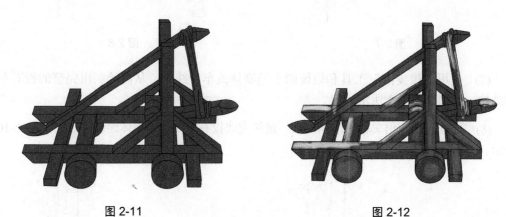

图 2-11　　　　　　　　　　　图 2-12

（2）接着进行明暗关系的细致刻画，此时可以把画笔的硬度适当降低，从而使明暗之间的过渡更加自然，效果如图 2-13 所示。

（3）车轮、支架和绑绳几个部分的纹理细节变化较多，需要进行重点刻画，效果如图 2-14 所示。

图 2-13　　　　　　　　　　　图 2-14

(4) 最后调整投石车的整体明暗细节，使车身木纹的硬度、绑绳的柔性充分体现出来。最终完成的整体明暗效果如图 2-15 所示。

图 2-15

2.2 投石车的深入刻画

绘制完明暗关系，接下来进入投石车色彩绘制的过程。这一步骤的主要目的在于表现出投石车的材质细节。

2.2.1 投石车材质细节分析

投石车是由高大的木材组合而成的，而且要负重，因此从整体上看来是比较沉重、厚实的。在绘制投石车材质的时候要尽量把握好这些外在特征，画出真实的材质，而刻画好细节才能表现出车子的材质质感。

2.2.2 投石车细节刻画

刻画投石车细节的具体步骤如下。

(1) 新建一个图层，把图层模式改为"正片叠底"，如图 2-16 所示，在上面刻画投石车的材质细节。

图 2-16

（2）填充一个木纹底色，这样可以方便后面的上色操作，如图 2-17 所示。然后画出整体车身的大概受光面，效果如图 2-18 所示。

图 2-17　　　　　　　　　　　　图 2-18

（3）继续绘制投石车木架的受光面细节，如图 2-19 所示。

（4）然后整体绘制颜色，提高整体画面的对比度，调整后效果如图 2-20 所示。

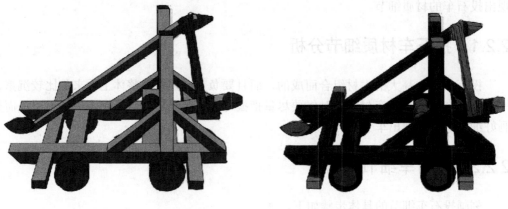

图 2-19　　　　　　　　　　　　图 2-20

（5）继续刻画投石车的材质，绘制更多的颜色，使色彩更加富有层次，表现出更多的材质细节，效果如图 2-21 和图 2-22 所示。

（6）车轮细节的刻画如图 2-23 所示。整体细节的刻画效果如图 2-24 所示。

第 2 章　游戏场景元素案例——投石车原画设计

图 2-21

图 2-22

图 2-23

图 2-24

(7) 整体观察投石车的材质表现，然后进行细节的调整，如图 2-25 所示。最终完成投石车的材质刻画，效果如图 2-26 所示。

图 2-25　　　　　　　　　　　　图 2-26

2.3　传送台线稿的绘制

传送台是游戏中最常见的场景元素之一，玩家可以借助传送台的转移功能瞬间到达目的地，这不但为游戏增加了幻想类的娱乐元素，也节省了玩家的游戏时间。本例中绘制的传送台具有中国古代仙侠风格，材质纹理真实厚重，色彩艳丽和谐，辨识度也比较高。我们将在绘制过程中学习和了解对于传送台之类的建筑物进行构图、绘制明暗以及表现材质的方法和技巧。

2.3.1　传送台的创意环境分析

从色彩上分析，传送台的整体色彩带有暖色和冷色调，从天气情况来看是在夏天，整个气氛是在阴天里，在写实场景的色彩的应用上，往往使用高纯度色彩，色彩的对比与调和都很明显，对材质、纹理都表现出精细的刻画，对画面质感要求非常的真实。这样会使整个的颜色简单明了，营造出一种激情的游戏气氛。带给玩家一种心灵上的放松。

2.3.2　传送台结构分析

有经验的玩家一看到本例建筑实例的时候，就会知道其要么是用于传送要么是用于休息(恢复体力)的建筑物，通常在游戏场景中会有多个类似结构的建筑。主体结构的台

阶、石台与背景建筑的山石，通过不同层次的色彩和纹理结合到一起，在线的交叉走向中表达出虚实、远近关系，勾画出石头、地面的线条以及山的整体结构。整个画面层次分明，结构清晰，辨识度高，效果如图 2-27 所示。

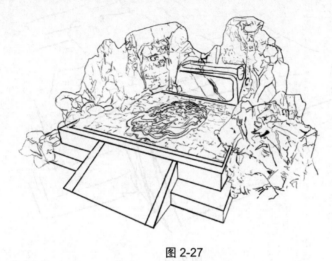

图 2-27

2.3.3 传送台的线稿绘制

接下来进入传送台线稿的绘制过程。

（1）启动 Photoshop CS3，选择"文件"|"新建"命令。在弹出的"新建"对话框中将"宽度"设置为"1500 像素"，"高度"设置为"1000 像素"，"分辨率"设置为"72 像素/英寸"，"颜色模式"设置为"RGB 颜色"，如图 2-28 所示。

图 2-28

(2) 新建一个图层，使用较硬的笔刷绘制出传送台的基本轮廓，如图2-29所示。

图 2-29

(3) 同上一步，绘制出山体的大概轮廓，如图2-30所示。

图 2-30

(4) 新建一个图层，然后修改和确定传送台整体的造型轮廓，注意透视关系的准确，如图2-31所示。

图 2-31

(5) 确定主体物在地面的大小和位置,然后绘制出地表和山体表面的凹凸细节,注意基本透视关系,还要注意线条的虚实关系,效果如图 2-32 所示。

图 2-32

(6) 绘制出其他物体,要注意物体间的距离和比例大小,同时使用"橡皮擦"工具擦除多余的线条,效果如图 2-33 所示。

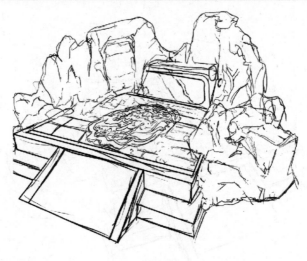

图 2-33

(7) 本例传送台的石头比较多,因此在刻画细节时要注意石头的形态,效果如图 2-34 所示。

图 2-34

(8) 绘制完所有的物体后再调整下物体位置,然后刻画整体细节,最终完成线稿,效果如图 2-35 所示。

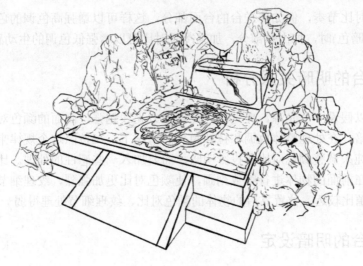

图 2-35

2.4 传送台的明暗基调

色彩的明暗基调是指一个色彩结构的明暗及其明度对比关系的特征。整体的色彩是暗的，还是亮的；是明度对比强烈的，还是对比柔和的，这种明暗关系的特征，将成为设计中色彩效果的基础。

- 低长调：暗色调含强明度对比。色彩效果清晰、激烈、不安、有冲击力。
- 低中调：暗色调含中明度对比。色彩效果沉着、稳重、雄厚、迟钝、深沉。
- 低短调：暗色调含弱明度对比。色彩效果模糊、沉闷、消极、阴暗、神秘。
- 中长调：中间色调含强明度对比。色彩效果力度感强、充实、深刻、敏锐、坚硬。
- 中间中调：中间灰调含中明度对比。色彩效果饱满、丰富、含蓄有力。
- 中短调：中间灰调含弱明度对比。色彩效果有梦一般的朦胧感、模糊、混沌、深奥。
- 高长调：亮色调含强明度对比。色彩效果亮、清晰、光感强、活泼而具有快速跳动的感觉。
- 高中调：亮色调含中明度对比。色彩效果柔和、欢快、明朗而又安稳。
- 高短调：亮色调含弱明度对比。色彩效果极其明亮、辉煌、轻柔而又有不足感。
- 全长调：暗色和亮色面积相等的强明度对比。色彩效果极其矛盾、生硬、明朗，具有单纯感。

在本例传送台的色彩绘制中，为了避免高色调(亮色调)中的色弱感，可以在色彩排

列上加强色相的对比节奏，例如传送台的台面部分，这样可以增强高色调的色彩力度。而在处理低色调(暗色)时，如山体部分，加强冷暖对比可以增强低色调的生动感。

2.4.1 传送台的明暗关系分析

在绘制时可以假设一个光源，离光源越近的地方光线越强，画面的颜色对比也就越强烈，投影就越暗。在处理整体色调和拉伸距离的情况下，在按照这个规律来处理画面效果时，不能单纯来调整颜色对比和投影明暗，而要加入一些感性的处理。比如把距离光源比较近、摆在前面的物体进行细致刻画，使颜色对比更加强烈，纹理细节更清楚。反之，把距离光源比较远、位置靠后的物体的颜色对比、纹理细节处理得弱一点。

2.4.2 传送台的明暗设定

人看到的物体，只是一个相对的稳定状态。也就是说，你自己可能不会察觉，其实你的瞳孔一直处于运动收缩的状态，暗的地方看的时间越长，你就会觉得阴影里的东西越清楚。但这个时候你早已经脱离了画面的整体。

绘制传送台明暗关系的具体步骤如下。

(1) 新建一个图层，在上面画出整个石头的细节，通过明暗关系的处理刻画出石头的凹凸和体积感，重点处理暗部，效果如图2-36所示。

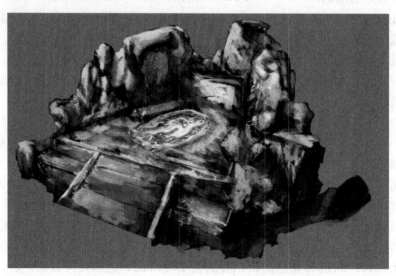

图 2-36

(2) 新建一个图层，在地面和石头上刻画细节，重点处理亮部，效果如图2-37所示。

第 2 章 游戏场景元素案例——投石车原画设计

图 2-37

(3) 新建一个图层，用较硬和较小的笔刷在画面上添加细节笔触，如石头上的划痕，效果如图 2-38 所示。

图 2-38

(4) 进行明暗关系的细节处理。新建一个图层，然后使用"画笔"工具添加传送台

明暗关系之间的过渡，使整体的明暗更加自然，效果如图 2-39 所示。

图 2-39

(5) 新建一个图层，主要是修改在其上面增加的细节部分，效果如图 2-40 所示。

图 2-40

(6) 新建一个图层，在整体画面的基础上增加笔触，主要目的是为了表现出传送台的体积感，效果如图 2-41 所示。

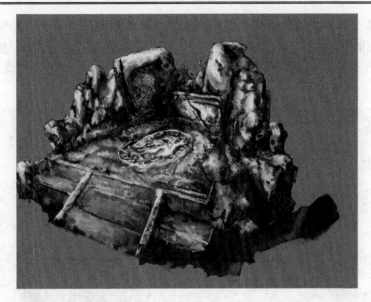

图 2-41

(7) 随着笔触的增多,整体画面会有些凌乱,这时我们可以使用"橡皮擦"工具分别到不同的图层中擦除多余的色块,以使整体画面比较干净,从而清晰地表达出整体明暗效果,如图 2-42 所示。

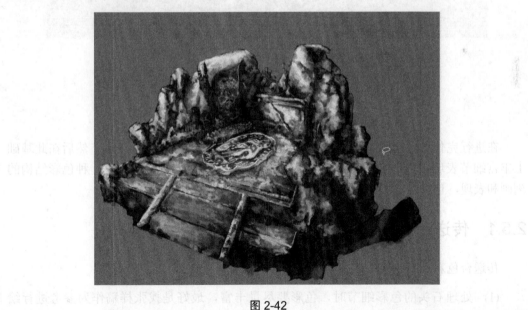

图 2-42

(8) 选择"图像"|"调整"|"色相/饱和度"命令。在弹出的"色相/饱和度"对话框中调整画面的饱和度,不要太暗,也不要太亮,表现出画面的立体感。然后对整个画面的细节进行调整和刻画,注意中间色要柔和,使画面看上去比较协调,如图 2-43 所示。

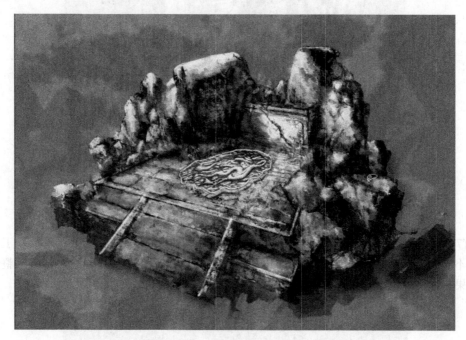

图 2-43

2.5 传送台的深入刻画

在进行完传送台明暗细节的刻画之后,我们要完成最终的上色工作,然后在此基础上丰富细节表现。从实质上说,一切以色彩作为表现手段的创作,都是一种色彩结构的刻画和表现,也就是色彩构成。

2.5.1 传送台的色彩刻画

传送台色彩刻画的具体步骤如下。

(1) 处理石头的色彩细节时,色彩要尽量丰富,最好是找张样稿作为参考进行绘制,因为石头(包括山体)占用的面积较大,如果色彩少了,整体画面的效果就会显得缺少材质细节。注意绘制的时候色彩要均匀,如图 2-44 所示。

第 2 章　游戏场景元素案例——投石车原画设计　　61

图 2-44

(2) 处理石头之间的连接结构和细节时，对于"画笔"工具的使用要灵活，这样画上去的细节会显得比较丰富，也很容易表现出结构，效果如图 2-45 所示。

图 2-45

(3) 同第(2)步,刻画地面材质的细节,注意因为色彩用得较多,所以尽量用柔和的笔刷进行处理,效果如图 2-46 所示。

图 2-46

(4) 最终完成的传送台的整体效果如图 2-47 所示。

图 2-47

2.5.2 传送台色彩的特效表现

完成后的传送台原画设定在整体画面的质感跟色彩搭配上都比较细致,每个暗部增加了冷色调。色调配色是指具有某种相同性质(冷暖调,明度,艳度)的色彩搭配在一起,色相越全越好,最少也要三种色相以上。比如,同等明度的黄、蓝搭配在一起。大自然的彩虹就是很好的色调配色。用色相、明度或艳度的反差进行搭配,有鲜明的强弱。其中,明度的对比给人明快清晰的印象,可以说只要有明度上的对比,配色就不会太失败。比如,红配绿,黄配紫,蓝配橙。处理过程如图 2-48 所示。

图 2-48

最终色彩效果如图 2-49 所示。

图 2-49

2.6 本章小结

本章介绍了游戏场景元素——投石车和传送台的原画创作技巧和流程规范,并结合实例操作讲解了如何使用 Photoshop 配合手写板绘制游戏场景独立物件的原画。通过对本章内容的学习,读者应当对下列问题有明确的认识。

(1) 投石车和传送台原画的绘制过程。
(2) 场景元素的明暗关系规律。
(3) 投石车材质细节的刻画方法。
(4) 场景环境特征的分析思路。
(5) 场景透视结构的基本规律。
(6) 传送台的色彩刻画过程。

2.7 本章练习

一、填空题

1. 在处理投石车材质的细节时,可以新建一个图层,然后把图层模式改为_____,接着再进行绘制。

2. 刻画材质的细节时,如果色彩用得较多,可以尽量用_____笔刷进行处理。

3. 如果要提高整体画面的质感,或者更细致地进行色彩搭配,可以在每个暗部增加相同明度的_____。

二、简答题

1. 简述在 Photoshop 中使用手写板绘制明暗过渡时的技巧。

2. 简述投石车的材质特征。
3. 绘制传送台原画时,应如何通过画面的处理刻画出石头的凹凸和体积感?

三、操作题

从任何一款游戏中选择一个小建筑或小道具,按照本章中介绍的绘制流程临摹成一幅简单的游戏原画。

第 3 章　游戏室内场景——矿洞原画设计

章节描述

本章通过矿洞原画的设计，详细介绍了游戏室内场景原画的创作原则和技巧，并结合实例操作介绍了使用 Photoshop 配合手写板绘制游戏室内场景原画的过程。

教学目标

- 了解矿洞的透视关系。
- 掌握大型室内场景的结构绘制。
- 掌握场景物件分布的规律。
- 掌握游戏室内场景明暗关系的规律。
- 了解游戏洞穴场景的环境色彩规律。

教学重点

- 大型室内场景的结构绘制。
- 场景物件分布的规律。
- 游戏室内场景明暗关系的规律。

教学难点

- 大型室内场景的结构绘制。
- 场景物件分布的规律。
- 游戏室内场景明暗关系的规律。

3.1　矿洞场景的线稿设计

无论哪种游戏，洞穴都是场景构成中必不可少的部分，因为洞穴是玩家触发游戏任务或线索的常见地方。本章以欧美游戏中比较多见的矿洞为例，来讲解室内场景原画的绘制方法。矿洞场景的最终绘制效果如图 3-1 所示。

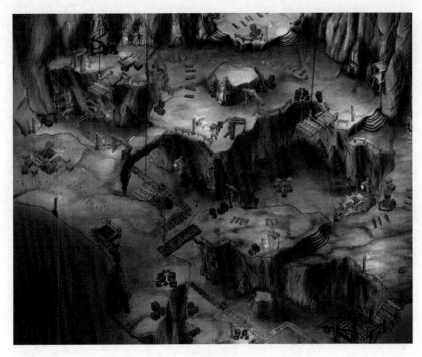

图 3-1

3.1.1 矿洞的透视分析

矿洞场景原画中设定的是 2.5D 游戏。此类游戏又被称为伪 3D 游戏,是电子游戏立体技术尚未成熟的年代中经常出现的一种电子游戏类型。对于电子游戏来说,多边形技术未成熟或是游戏主机(电脑、电视游乐器)性能不足以支持的时代,产生了许多过渡产物。那些游戏虽然有着部分立体的外貌,可是却并非真正意义上的立体游戏,因此一般都统称为伪 3D 游戏。

在已知 2D 平面坐标中的一些点(x, y),转换为 2.5D 俯视图中的点(x, y)时,俯视图的效果就是由近及远逐渐变小。例如,本来一个矩形在俯视图中就变成了一个梯形,如图 3-2 所示。这与在现实生活中,人眼观看远近景物的透视规律是一样的:物体离人越近就越大,越远就越小,最远的小点会消失在地平线上;物体有规律地排列形成的线条或互相平行的线条,越远越靠拢和聚集,最后会聚为一点而消失在地平线上;物体的轮廓线条距离视点越近则越清晰,越远则越模糊。

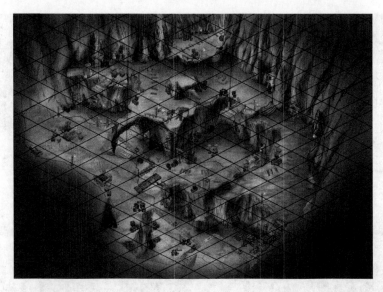

图 3-2

3.1.2　矿洞线稿的确定

绘制矿洞线稿的具体步骤如下。

(1) 启动 Photoshop CS3，选择"文件"|"新建"命令。在弹出的"新建"对话框中，设定"宽度"为"3507 像素"，"高度"为"2408 像素"，"分辨率"为"72 像素/英寸"，"颜色模式"为"RGB 颜色 8 位"，"背景内容"为"白色"，如图 3-3 所示。然后新建一个图层，命名为"xiangao"，如图 3-4 所示。

图 3-3

第 3 章　游戏室内场景——矿洞原画设计　69

图 3-4

（2）Photoshop 的工具面板中有各种工具可供使用，如图 3-5 所示。按快捷键 F5 可以调出"画笔"工具的设定面板，在面板中可以选择和设定"画笔"工具。画线稿时，我们选用 19 号笔刷，这个笔刷是硬笔刷。软笔刷画出的线是不均匀的，看上去边缘比较模糊，因此不建议使用。"画笔"面板如图 3-6 所示。

图 3-5　　　　　　图 3-6

（3）选择好画笔的笔刷，即可开始在新建的"xiangao"图层上绘制矿洞场景的大概

轮廓，绘制时可以适当添加一些辅助线，效果如图 3-7 所示。

图 3-7

(4) 在绘制矿洞整体的地形布局时，要根据前面的透视分析来进行绘制，效果如图 3-8 所示。

图 3-8

(5) 在透视的基础上绘制出矿洞内物体之间的衔接关系，此时不需要绘制细节，只要把物件之间的连接绘制清楚即可，效果如图 3-9 所示。

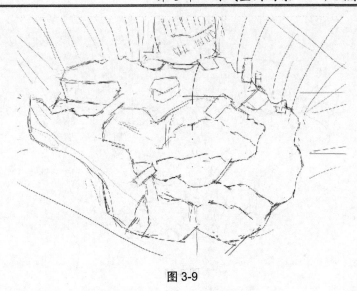

图 3-9

(6) 把一些表现纹理的细节也绘制出来，比如地面、石头和木板表面的纹理，如图 3-10 所示。

图 3-10

(7) 继续刻画场景中存在的物件的纹理细节，绘制时注意画面的整体性，使添加了小物体和小道具的场景不至于太凌乱，如图 3-11 所示。

(8) 在"图层"面板中，调整"xiangao"图层的"不透明度"为 30%，如图 3-12 所示。使"xiangao"层中黑色线条的色彩纯度降低，效果如图 3-13 所示。

图 3-11

图 3-12

图 3-13

(9) 在"xiangao"图层的下方新建一个图层,命名为"地面小物体",如图 3-14 所示。如果物体太多,可以考虑为场景中不同部分的图层进行分组,这样可以使整个"图层"面板看起来比较简洁,便于我们后面的绘制工作。然后对矿坑下层的小物件线

条进行修改与刻画，效果如图 3-15 所示。

图 3-14　　　　　　　　　　　图 3-15

提示：绘制线稿时，每个不同的物体记得新建一个图层，然后把图层名称修改为物体的名字，接着再去刻画物体，这样可以看清楚物体是叫什么名字，也会对后面的上色有好处，可使画面更加美观。

(10) 同理，刻画矿洞上层矿坑的小物体，如图 3-16 所示。

图 3-16

(11) 新建一个图层，然后在上面绘制出铁轨和矿车，再细致地修改和调整它们的线条，效果如图 3-17 所示。

图 3-17

(12) 绘制木箱时，需要注意看木箱的形状、大小，及其与地面的距离，使木箱看起来有层次感和立体感，效果如图 3-18 所示。

图 3-18

(13) 绘制吊箱时，同样需要注意箱体的大小，以及保证与地面的距离准确，如图 3-19 所示。

(14) 由于在绘制不同的物体时，都是在互相独立的图层间进行绘制，因此不同物体彼此不会发生影响，使我们可以很方便地调整整体场景中的物体位置和大小。最终调整效果如图 3-20 所示。

图 3-19

图 3-20

(15) 接下来绘制矿洞下层石壁的细节纹理，使隧道的整体结构更加清晰，如图 3-21 所示。

(16) 绘制出矿洞上层的石块造型，如图 3-22 所示。

图 3-21

图 3-22

(17) 由于视角的关系,我们只能看到矿洞上层两侧的石壁造型,绘制造型时主要应

注意山体结构的素描关系，表现出山体坚硬和厚重的感觉，效果如图3-23和图3-24所示。

图 3-23

图 3-24

(18) 最后把位于矿洞下方的下层石壁和石块的结构细节也绘制好，如图 3-25 所示。

图 3-25

(19) 修改和调整矿洞画面的整体效果，最终效果如图 3-26 所示。

图 3-26

3.2 矿洞场景的深入绘制

在整体上色之前，首先要确定场景的明暗关系。因为是室内场景，我们可以考虑先整体绘制暗部，再绘制出不同程度的亮度，然后绘制出整体色稿，最后刻画出材质细节。

3.2.1 矿洞的大色调确定

1. 绘制矿洞大体的明暗关系

绘制矿洞大体明暗关系的具体步骤如下。

（1）在 Photoshop 里按 F5 键打开"画笔"面板，选择 17 号硬笔刷，如图 3-27 所示。新建一个图层并命名为"大色块"，如图 3-28 所示，再填充一个底色，效果如图 3-29 所示。

图 3-27

图 3-28

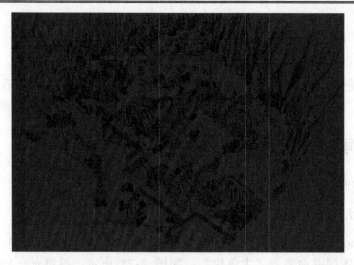

图 3-29

(2) 使用浅颜色的画笔绘制矿洞上层的地面颜色,这样可以把上下两层区域的层次区分开,效果如图 3-30 所示。

图 3-30

(3) 使用更浅颜色的画笔绘制出洞口的光照效果,表现出光线照射进矿洞所导致发生的色彩变化,效果如图 3-31 所示。

(4) 同理,使用不同的色调绘制出矿洞内的亮部、灰亮、明暗交界线、暗部、反光的部分,使矿洞的构造更加清晰,比较准确地表现出矿洞、矿洞内各个物件之间的组合关系及分隔形式,效果如图 3-32 所示。

(5) 使用亮的颜色把矿洞内部的受光区域提亮,增强区域的明暗对比,效果如图 3-33 所示。

第 3 章 游戏室内场景——矿洞原画设计

图 3-31

图 3-32

图 3-33

(6) 最后绘制出石壁和地面的明暗关系，如图 3-34 所示。矿洞整体的明暗关系效果如图 3-35 所示。

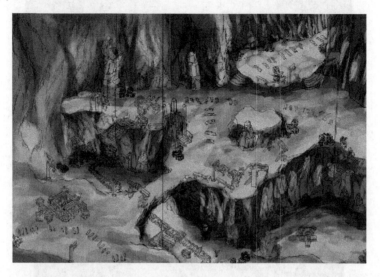

图 3-34

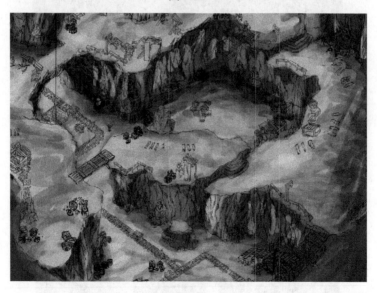

图 3-35

2．刻画矿洞的明暗细节

刻画矿洞明暗细节的具体步骤如下。

(1) 在矿洞上层的局部区域进行细致的调整，效果如图 3-36 所示。

图 3-36

(2) 进行地面明暗细节的刻画，效果如图 3-37 所示。

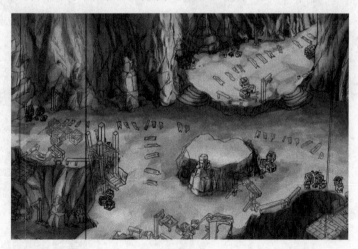

图 3-37

(3) 调整地面的暗部和亮部的对比度，效果如图 3-38 和图 3-39 所示。

图 3-38

图 3-39

(4) 最终绘制好矿洞整体的明暗对比效果，如图 3-40 所示。

图 3-40

3. 矿洞色彩的绘制

绘制矿洞色彩的具体步骤如下。

(1) 确定了大体明暗色调之后,我们来为矿洞的整体铺上基础颜色,这个过程需要借助 Photoshop 的"颜色"面板来完成。其中,在"颜色"面板中可以很方便地选择画笔的色彩,如图 3-41 所示;"色板"面板中提供了许多比较常用的基本色彩,如图 3-42 所示;"样式"面板可以用来调整笔刷的样式,如图 3-43 所示。

图 3-41

图 3-42

图 3-43

(2) 选择"画笔"工具,绘制矿洞的亮部色彩与暗部色彩,效果如图 3-44 所示。

(3) 选择"画笔"工具,按 F5 键打开"画笔"面板,选择"柔角画笔"绘制地面的颜色。注意色彩的冷暖变化,尽量使颜色过渡得更加自然,效果如图 3-45 所示。

(4) 接着使用"画笔"工具耐心绘制,让矿洞的整体色彩更加柔和,效果如图 3-46 所示。

图 3-44

图 3-45

图 3-46

(5) 再画上一层颜色,这一步可根据自己的感觉来绘制,主要是使整体画面效果看起来不要过于锐利和生硬,效果如图 3-47 所示。

图 3-47

(6) 选择"画笔"工具绘制出地面跟石壁的色彩表现,包括小物件的色彩,效果如图 3-48 所示。

图 3-48

(7) 选择"图像"|"调整"|"色相/饱和度"命令,在弹出的"色相/饱和度"对话框中调整画面的色彩饱和度,如图 3-49 所示。调整后的画面颜色效果如图 3-50 所示。

(8) 最终确定的画面明暗对比效果如图 3-51 所示。

图 3-49

图 3-50

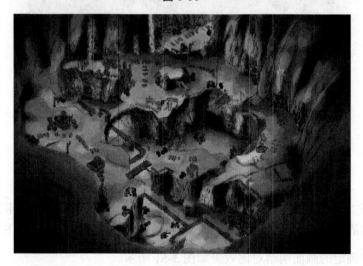

图 3-51

3.2.2 矿洞材质的确定

矿洞内矿物的地质地貌与其他木质的小物件的明暗对比是不同的，矿物地质的对比度较高，这是由其本身材质所决定的，如图 3-52 所示。

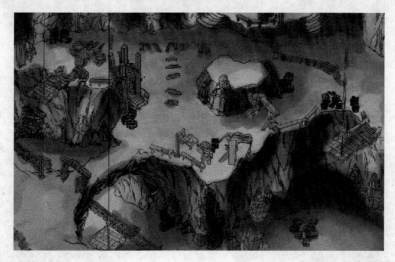

图 3-52

首先进行矿地表面纹路的绘制，注意纹路的走向是否得体，以及纹路周边的光影效果，如图 3-53 所示。

图 3-53

下面对矿洞整体进行观察和修改，可以使用"画笔"工具和"橡皮擦"工具不断修改材质细节，使整体材质看起来更加正确，效果如图3-54所示。

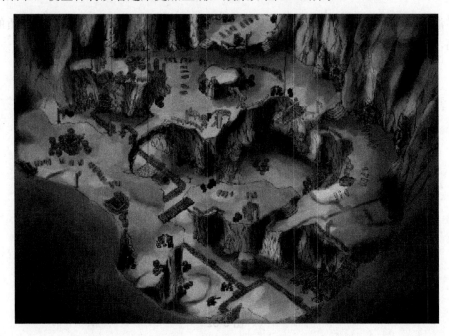

图 3-54

3.2.3 矿洞的环境色彩分析

整个矿洞是在一个冷色调里面，让人感觉有点阴冷，气氛不是怎么热闹。色彩的冷暖感觉是人们在长期生活中不断联想和总结而形成的。红、橙、黄色常使人联想起东方旭日和燃烧的火焰，因此有温暖的感觉，被称为"暖色"；蓝色常使人联想起高空的蓝天、阴影处的冰雪，因此有寒冷的感觉，所以称为"冷色"；绿、紫等色给人的感觉是不冷不暖，故称为"中性色"。色彩的冷暖是相对的。在同类色彩中，含暖意成分多的较暖，反之较冷。

3.2.4 矿洞的细节刻画

接下来进入矿洞细节的刻画过程，具体步骤如下。

(1) 先从明处开始。通常，对画面明处的细节处理要求比暗处的高，如图3-55所示。

第 3 章　游戏室内场景——矿洞原画设计　91

图 3-55

(2) 刻画细节不仅要在明暗不同的地方有详有略，在不同物体之间也要有主次分明，比如一些木制的小物件简单地进行绘制就可以了，如图 3-56 所示。

图 3-56

(3) 进行矿洞洞口的细节刻画，这里需要注意的是"光源"。在本场景中，各处都分布着照明灯，要充分地表现出它们对矿地等明暗的影响，如图 3-57 所示。

图 3-57

(4) 增加地面细节,使之看起来不要过于单调。矿地表面本身是细节比较丰富的,需一层一层地刻画下来,如图 3-58 所示。

图 3-58

(5) 在细节绘制的过程中,切记不要陷入局部的刻画,时刻注意应该局部服从整体,整体效果才是最重要的。比如可以适当地增强木箱的明暗感觉,不要拘泥于木箱的材质刻画,如图 3-59 所示。

第 3 章 游戏室内场景——矿洞原画设计　93

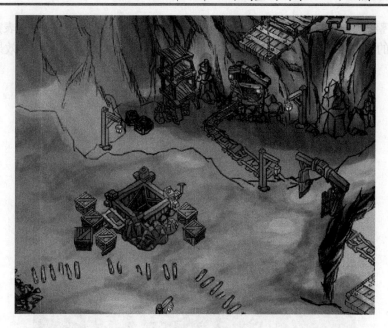

图 3-59

(6) 主次要分明，对于矿车轨道的绘制，简单地刻画一下即可。像这种次要的物件不要过于刻画细节，绘制出正确的明暗规律就行了，效果如图 3-60 所示。

图 3-60

(7) 在整体明暗的基础上，继续刻画地表的细节。笔刷大小要随着地表虚实关系进行变化，虚的地方可以用大笔刷调节，实的地方要缩小画笔进行细节刻画，效果如图 3-61 所示。

图 3-61

(8) 刻画地表纹理，此过程需要一定的耐心，小细节处的明暗也要处理正确，如图 3-62 所示。

图 3-62

(9) 进行矿洞左下角的细节绘制。在绘制过程中，要保持画面的冷暖关系，不要因为细节的刻画影响整体色彩的冷暖以及明暗变化的规律，如图 3-63 所示。

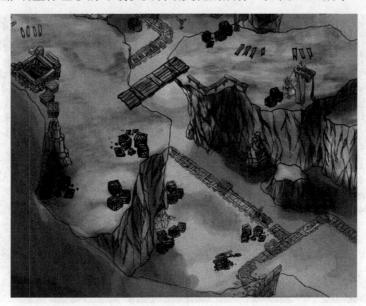

图 3-63

(10) 本场景中木质的物体比较多，这些物体之间也有一定的虚实关系，应注意区分，如图 3-64 所示。

图 3-64

(11) 考虑到地表以及照明灯的影响，矿洞四周矿壁的明暗应该是上暗下亮，如图 3-65 所示。

图 3-65

(12) 刻画侧面的暗部关系时，需要根据线稿，画出错落有致的感觉，如图 3-66 所示。

图 3-66

(13) 木质物体的颜色受到环境色的影响，因此应该在固有色基础上再偏向于深蓝一些，如图 3-67 和图 3-68 所示。

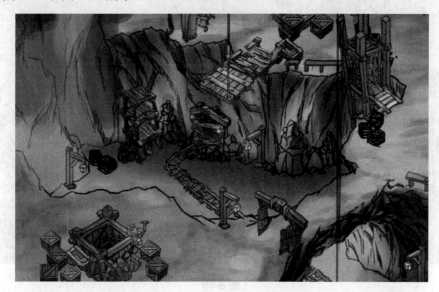

图 3-67

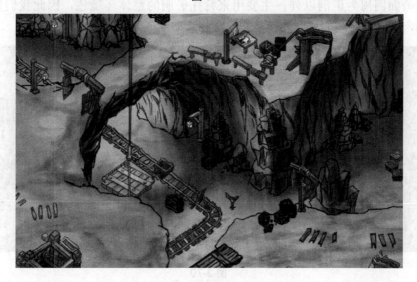

图 3-68

(14) 继续刻画地表的纹理细节，并适当地调节画面对比度，冷暖关系要把握好，效果如图 3-69 所示。

图 3-69

(15) 画面四周为矿洞以外，主要用来衬托矿洞的整体环境色，因此我们使用"加深"工具，把这部分画面处理为较暗的深蓝色，如图 3-70 所示。

图 3-70

(16) 进行矿洞边缘的墙体细节刻画。这部分的绘制需要注意高光的位置，以及上虚下实的虚实关系，效果如图 3-71 所示。

图 3-71

(17) 进行最后的细节修改。地面的木板因经常被人踩而颜色偏暗，如图 3-72 所示。像这种比较抽象的细节要通过想象以及平时生活中的观察才能了解和掌握，作为一个设计师，生活中的积累是必要的创作素材。

图 3-72

3.3 矿洞特殊环境效果的绘制

灯光效果和体积雾是室内场景中用来突出表现局部特征和环境氛围的重要手段，在绘制室内场景的原画过程中，应该重点突出需要表现灯光和雾效的部分。本节主要介绍如何使用 Photoshop 的各种工具组合来实现环境效果的绘制。

3.3.1 矿洞大厅整体环境氛围调整

矿洞大厅整体环境氛围调整的具体步骤如下。

(1) 选择"图像"|"调整"|"色彩平衡"命令，在弹出的"色彩平衡"对话框中调整画面的整体色调，如图 3-73 所示。调节后效果如图 3-74 所示。

图 3-73

图 3-74

(2) 在调节色调之前,最好先复制原有的图层,这样就算调节出错了,原来的还在,如果调节不适合,可以再一次调整,如图 3-75 所示。调节效果如图 3-76 所示。

图 3-75

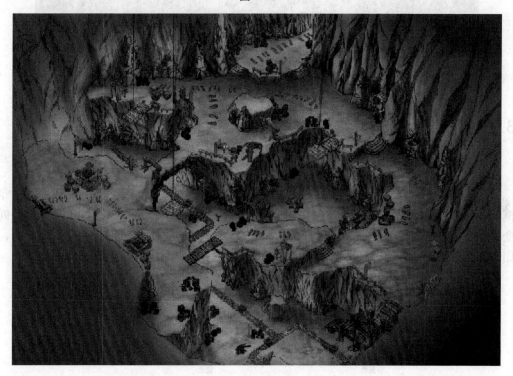

图 3-76

以上介绍了整体色调的调整,色调的改变可以带动画面的整体气氛。如图 3-77 所示为稍微调节了色调及环境氛围的效果。

图 3-77

3.3.2 矿洞大厅的环境特殊光效效果调整

矿洞大厅环境特殊光效效果调整的具体步骤如下。

(1) 选择"图像"|"调整"|"色彩平衡"命令,打开"色彩平衡"对话框。对话框中的"青色—红色"、"洋红—绿色"、"黄色—蓝色"三个滑杆可以用于调整冷暖变化,如图 3-78 所示。可以在洞口处添加一些暖色,因为光是从洞口照进来的,如图 3-79 所示。

图 3-78

第 3 章 游戏室内场景——矿洞原画设计　103

图 3-79

　　(2) 场景中各处都有照明灯,可以新建一个图层,设置混合模式为"颜色减淡",然后用边缘模糊的大笔刷进行点刷,效果如图 3-80 所示。

图 3-80

　　(3) 用大笔刷点出灯光的同时,要注意地形分层的影响,比如第一层的灯光如果打到了第二层地表,应该用"橡皮擦"工具把多出来的灯光擦除,如图 3-81 所示。

图 3-81

(4) 整体调节场景灯光效果后,本场景的最终完成图如图 3-82 所示。

图 3-82

3.4 矿洞入口的概念原画设计

概念原画的复杂程度要远远超过普通的原画稿,比如线稿,它是一种具有创作性的原画设计工作,概念原画师需要有着深厚的美术功底和艺术修养,概念原画还需要与游

戏策划有着非常紧密的沟通,因为游戏策划是通过概念原画将整个游戏设计的重点与难点以及美术风格表达出来的,这就需要依靠丰富的想象力和出色的设计水平。

3.4.1 游戏场景文案分析

矿洞是游戏中比较常见的场景之一,有经验的玩家通常都会在矿洞中发现一些线索或宝藏,在网络游戏中,矿洞也是执行地下城副本任务的一种常见形式。

本例矿洞位于地图北面,洞穴内有天然水流形成的河流,洞穴分上下两层,入口进来后玩家是在上层活动,在一些地方可以看到下层矿洞内的结构,河水从上层缺口处留下至下层形成水潭,洞穴的西北处是最后挖出怪物巢穴的地方,这里发生过塌方,前方通往下层的道路已经损毁。

此矿洞是一处还未开采完的矿洞,由于突如其来的侵袭事件导致这里的矿工们撤离,一些生产工具与装置还被完整地保留在原地,从这些器械被丢弃的状态来看,他们应该撤离得相当匆忙,矿洞内灯光不多,只有个别的集中区域有大量的火把,其他通道的区域则是由墙壁上的水晶矿石散发出来的幽暗的冷色光线所照亮,整个矿洞内原本较为昏暗,但火把的暖色调打破这种气氛,给阴冷的矿洞内带来一丝温暖,冷色的水晶石散发出来的光芒在昏暗的矿洞中格外明亮,火把的暖色调与水晶石上面发出的冷色调结合起来,给人一种仿佛置身于地下魔幻世界的感觉,使整个矿洞看起来绚丽多彩。本例概念原画的主要功能体现在矿洞色彩的构成和环境气氛的营造上,最终绘制效果如图 3-83 所示。

图 3-83 矿洞入口的概念原画

3.4.2 绘制矿洞入口的线稿

绘制矿洞入口线稿的具体步骤如下。

(1) 启动 Photoshop CS3，选择"文件"|"新建"命令。在弹出的"新建"对话框中，设定"宽度"为"2366 像素"，"高度"为"1277 像素"，"分辨率"为"300 像素/英寸"，"颜色模式"为"RGB 颜色 8 位"，"背景内容"为"白色"，如图 3-84 所示。

图 3-84　新建文件

(2) 在 Photoshop 的工具面板中选择"画笔"工具。绘制本例场景的线稿时，可以选择粉笔笔刷，这个笔刷是硬笔刷，比较适合绘制岩石之类的粗线条块状物体。首先使用"油漆桶"工具将背景层填充灰色，然后打开"图层"面板，新建一个图层，绘制出辅助线，如图 3-85 所示。

图 3-85　绘制出参考线

(3) 继续使用"画笔"工具绘制矿洞入口的基本色调，因为是室内场景，所以底色以暗调为主，效果如图 3-86 所示。

图 3-86　绘制基本色调

(4) 绘制出场景的光源，因为光是从顶部射入，因此使用"渐变"工具在画面上方拉出一个渐变的光源，如图 3-87 所示。

图 3-87　绘制光源

(5) 绘制好光源后，使用"粉笔"笔刷沿光源投射的方向简单绘制一些线条，作为岩石的亮部，如图 3-88 所示。然后在透视的基础上绘制岩石暗部的基本色调，如图 3-89 所示。

图 3-88　绘制岩石亮面基本色调

图 3-89　绘制岩石暗部基本色调

(6) 在上步绘制内容的基础上，把岩石结构、矿洞内部支柱的结构、地面基本结构也绘制出来，此时不需要绘制细节，只要把地形之间的衔接绘制清楚即可，效果如图 3-90 所示。

第 3 章　游戏室内场景——矿洞原画设计　　109

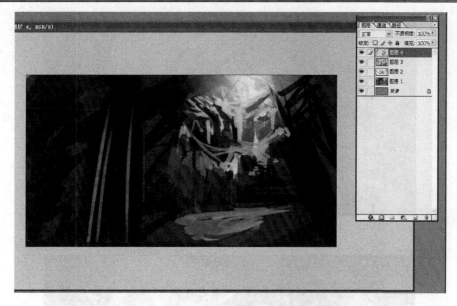

图 3-90　绘制矿洞内部结构的基本衔接关系

（7）在按住 Alt 键的同时，使用鼠标在画面中吸取适合的颜色，如图 3-91 所示，然后使用画笔修整画面，使场景结构更加合理，效果如图 3-92 所示。

图 3-91　吸取颜色

（8）继续修整画面，然后调整一下画面整体的透视关系，效果如图 3-93 所示。

（9）继续修整画面，使用"画笔"工具强调立柱的结构，效果如图 3-94 所示。在这一过程中，可以不断吸取周围的颜色进行绘制，使画面的整体色彩协调和统一，如图 3-95 所示。

图 3-92　修整画面的结构和颜色

图 3-93　调整画面的透视

图 3-94　强调立柱的结构

图 3-95 吸取周围的颜色

(10) 按 F5 键，打开画笔预设面板，设置好画笔的选项，如图 3-96 和图 3-97 所示。

图 3-96 设置画笔工具

图 3-97 设置画笔工具

(11) 这时我们用圆头的柔角笔刷进行绘制，可以使色彩的过渡更加圆滑和自然，如图 3-98 所示。

(12) 在上步绘制的基础上，把画笔笔触设置为"粉笔"，然后继续绘制画面的结构，把一些表现纹理的细节也绘制出来，比如地面、岩石和木板表面的纹理，如图 3-99 所示。

(13) 同样使用"粉笔"笔刷完善立柱的结构绘制，如图 3-100 所示。最终完成的绘

制效果如图 3-101 所示。

图 3-98　颜色的过渡

图 3-99　绘制场景的纹理细节

图 3-100　完善立柱的结构

第 3 章　游戏室内场景——矿洞原画设计　113

图 3-101　确定整个画面的明暗关系

3.4.3　绘制矿洞入口的色稿

线稿绘制完成之后，还需要在此基础上进行颜色绘制。绘制颜色时要把握色彩的纯度，使得画面用色准确，与整体环境合理搭配。这样不但能够给场景设计师的制作提供有效的指导，还能为场景地图编辑的操作提供重要的参照，下面进入绘制过程。

（1）首先在绘制黑白稿的图层上方新建一个图层，然后把新建图层的混合模式改为"叠加"，如图 3-102 所示。

图 3-102　修改图层混合模式为叠加

（2）选择大柔角笔刷开始在新建图层上绘制颜色，首先从光源开始绘制，效果如

图 3-103 所示。然后按照光源的发散方向，在岩石表面也铺满相近的颜色，如图 3-104 所示。

图 3-103 绘制光源的颜色

图 3-104 绘制岩石的颜色

(3) 打开拾色器，设置好火焰的颜色，如图 3-105 所示。再用设置好的"画笔"工具绘制矿洞入口处的颜色，注意这是铺底色，颜色的饱和度不要太高，如图 3-106 所示。

图 3-105　选择颜色

图 3-106　绘制矿洞入口的颜色

(4) 打开拾色器,选择较深的颜色,如图 3-107 所示。然后绘制矿洞四周的颜色,效果如图 3-108 所示。

图 3-107　选择颜色

图 3-108　绘制矿洞四周的暗调

(5) 选择纯度较高的蓝色，绘制岩石区域的亮部，这时我们是绘制较硬的线条，因此使用"粉笔"笔刷，效果如图 3-109 所示。绘制好再使用柔角笔刷进行适当的柔化，如图 3-110 所示。

图 3-109　绘制岩石的亮部

图 3-110　柔化画面的笔触

(6) 继续使用柔角笔刷加强画面的对比效果，使亮部的高光更亮，暗部加深，效果如图 3-111 所示。

图 3-111　提高画面的对比度

（7）选择"粉笔"笔刷，然后设置画笔选项，如图 3-112 所示。然后在色稿上方新建一个图层，对画面的笔触进行补充和修改调整，如图 3-113 所示。

图 3-112　设置画笔选项

（8）调整的时候注意结构的强调，颜色上也要保持独立和连贯，效果如图 3-114 所示。然后缩小画面，进行整体上的调整，这样可以从不同的视觉距离更好地把握画面的节奏，效果如图 3-115 所示。

图 3-113　修改调整色稿

图 3-114　强调色稿的结构

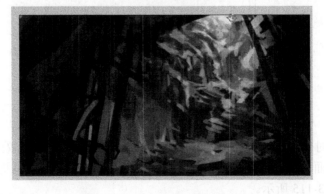

图 3-115　整体调整画面的色彩

3.4.4 矿洞色稿的细节刻画

接下来我们要进行色稿的细节刻画，因为是概念图，所以我们在这一过程中主要的步骤是强调画面的结构，突出气氛的营造。具体步骤如下。

(1) 衔接上面的操作，拉近画面，整体刻画矿洞的颜色和结构，主要是岩石以及岩石和矿洞的连接处，效果如图 3-116 所示。

图 3-116　整体调整画面的细节

(2) 刻画立柱的结构，同时在岩石部分继续刻画，使岩石整体的层次更加鲜明，效果如图 3-117 所示。

(3) 再次缩小画面，从整体上绘制岩石部分的颜色，绘制的目的是为了让岩石看起来更加真实和细腻，如图 3-118 所示。

(4) 刻画立柱的细节，再把立柱的结构补充完整，如图 3-119 所示。

(5) 放大画面继续绘制，这时我们发现岩石下面的结构不够清楚，需要我们把结构加强，如图 3-120 所示。

图 3-117　强调立柱的结构和岩石的层次

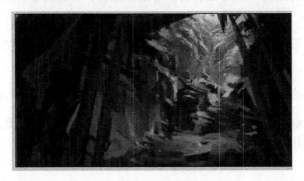

图 3-118　刻画岩石的细节

图 3-119 补充立柱的细节

图 3-120 加强岩石下面的机构

(6) 重复前面的操作步骤,继续缩小画面进行整体的绘制,这时岩石下部结构已经比较清楚了,矿洞整体的刻画已经比较完善了,效果如图 3-121 所示。

图 3-121 整体刻画岩石的结构

(7) 打开画笔预设面板，设置好画笔选项，如图 3-122 所示。然后刻画立柱和洞口处的纹理细节，特别要注意立柱和洞口重叠部分的画面刻画，如图 3-123 所示。

图 3-122　设置画笔选项

图 3-123　刻画立柱和洞口的细节

(8) 打开拾色器，选择纯度较高的火焰颜色，如图 3-124 所示。然后绘制洞口处的高光部分，接着可以不断吸取周边的颜色，绘制出洞口处的结构和细节，效果如图 3-125 所示。

图 3-124　选择颜色

图 3-125　绘制洞口处的细节

(9) 再次使用柔角笔刷柔化整体的画面，绘制过程中还要注意画面整体的明暗节奏、色彩对比等问题，效果如图 3-126 所示。

图 3-126　整体调整画面的节奏

(10) 放大画面，使用"粉笔"笔刷刻画立柱的细节，注意反光部分的色彩表现，如图 3-127 所示。

图 3-127　刻画立柱的反光部分

(11) 绘制到这里，整体的过程基本完成了。最后我们还要从整体上观察画面的效果，发现局部不合理或者不够清晰的部分要继续调整，比如岩壁上的支架结构还不够清晰，所以使用"画笔"工具再次刻画，效果如图 3-128 所示。

(12) 绘制完支架的结构，再次观察，发现立柱与洞口的交叠处仍旧有点小问题，马上把它调整好，效果如图 3-129 所示。

第 3 章　游戏室内场景——矿洞原画设计　125

图 3-128　刻画岩壁支架的结构

图 3-129　调整立柱与洞口交叠处的画面效果

(13) 经过反复的观察和修改，最终完成了这幅概念原画的绘制，效果如图 3-130 所示。

图 3-130　矿洞入口的最终画面效果

3.5　本章小结

本章通过矿洞原画的设计，详细介绍了游戏室内场景原画创作原则和技巧，并结合实例操作介绍了使用 Photoshop 配合手写板绘制游戏室内场景原画的过程。通过对本章内容的学习，读者应当对下列问题有明确的认识。

(1) 了解矿洞的透视关系。
(2) 重点掌握大型室内场景的结构绘制。
(3) 掌握场景物件分布的规律。
(4) 掌握游戏室内场景明暗关系的规律。
(5) 了解游戏洞穴场景的环境色彩规律。

3.6　本章练习

一、填空题

1. 绘制线稿时，我们选择使用硬笔刷，原因是_____。
2. 在为矿洞整体绘制基础颜色的过程中，需要借助 Photoshop 的_____来完成。其中，_____可以很方便地选择画笔的色彩，_____中提供了许多比较常

用的基本色彩，_____可以用来调整笔刷的样式。

3. 为了使矿洞的构造更加的清晰，我们需要使用不同的色调绘制出矿洞内的_____、_____、_____、_____、_____等几个部分，这样能够准确地表现出矿洞、矿洞内各个物件之间的组合关系及分隔形式。

二、简答题

1. 简述在Photoshop中使用手写板绘制明暗过渡时的技巧。
2. 简述人眼观看远近景物的透视规律。
3. 简述在绘制场景原画时，如果场景物体过多，应如何使用图层面板管理图层，从而方便后面的绘制工作。

三、操作题

在Photoshop中任意截取一个区域，然后将其作为游戏场景原画进行临摹。临摹时请注意透视结构、明暗关系以及整体材质光影的变化。

第4章 卡通风格游戏的原画设计

章节描述

本章介绍了一个风格鲜明的游戏原画类型——卡通风格游戏原画的设计思路和技巧。整个讲解过程中分别介绍了游戏角色道具和游戏角色的原画绘制，重点介绍了卡通游戏角色原画的创作过程，并结合 5 个实例引导读者学习使用 Photoshop 配合手写板绘制卡通风格游戏角色原画的流程和规范。

教学目标

- 了解游戏道具的特点和作用。
- 掌握游戏道具原画的特点和制作流程。
- 了解卡通游戏角色的形体特征。
- 掌握卡通游戏角色原画绘制的制作思路。
- 掌握卡通游戏角色原画的制作流程。
- 掌握卡通游戏原画的用色特点。

教学重点

- 游戏道具原画的特点和制作流程。
- 卡通游戏角色原画绘制的制作思路。
- 卡通游戏角色原画的制作流程。
- 卡通游戏原画的用色特点。

教学难点

- 卡通游戏角色原画的制作流程。
- 卡通游戏原画的用色特点。

4.1 卡通风格的游戏道具设计

所谓"游戏道具"是指游戏中能够与玩家互动，对游戏角色属性有一定影响的物品。在游戏中，道具根据其使用的方式不同大致可以分为 3 种：消耗类、装备类和情节类。消耗类道具是指使用后会消失的物品，例如用于恢复生命和体力的药品、用于传送的卷轴等物品。装备类道具顾名思义是指可以装备在身上，提升属性的物品，如角色身上的盔甲(提升防御属性)、兵器(提升攻击属性)等。情节类道具就是诸如钥匙之类在情节

发展过程中必不可少的道具，例如钥匙、腰牌、徽章等。卡通风格的游戏物品特点比较鲜明，结构简洁，色彩艳丽，造型和色彩的使用比较重要。本节我们主要介绍和学习卡通风格游戏中的道具原画绘制。

4.1.1 卡通头盔设计

首先来看一下头盔原画的完成效果，如图 4-1 所示。具体绘制过程如下。

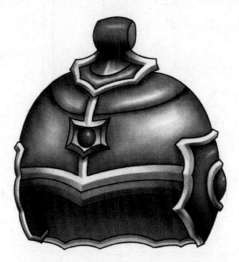

图 4-1

（1）启动 Photoshop CS3，选择"文件"|"新建"命令。在弹出的"新建"对话框中将"宽度"设为"1000 像素"，"高度"设为"1200 像素"，"分辨率"设为"300 像素/英寸"，"颜色模式"设为"RGB 颜色"，如图 4-2 所示。

图 4-2

(2) 新建一个图层，修改名称为"草稿"。设置混合模式为"正常"，如图 4-3 所示。

图 4-3

(3) 确定头盔的上、下、左、右端，然后开始绘制头盔的基本结构，如图 4-4 所示。

图 4-4

(4) 继续绘制头盔的轮廓，速度可以快点，但基本形体不能偏，如图 4-5 所示。基本结构确定后，开始添加头盔上的小物件，这时可以稍微修改一下线条，草稿完成图如

图 4-6 所示。

图 4-5　　　　　　　　　　　　　图 4-6

(5) 绘制过程中可以使用"橡皮擦"工具擦去错误的线条,再使用"画笔"工具给头盔加上细节,注意虽然头盔本身是左右对称的,但因为透视的原因看上去左小右大,如图 4-7 所示。

(6) 继续调整和修改头盔造型,为之后的描线做好准备,效果如图 4-8 所示。

图 4-7　　　　　　　　　　　　　图 4-8

(7) 新建一个图层,取名为"描线",设置混合模式为"正常",如图 4-9 所示。然后在新建的图层上进行描线操作,整个描绘过程要细心,最好做到线条粗细一致,如图 4-10 所示。最终完成的描线效果如图 4-11 所示。

图 4-9　　　　　　　　　图 4-10

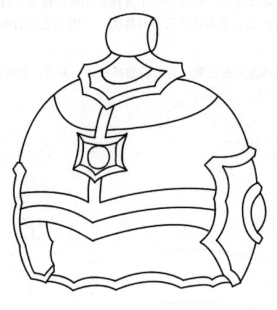

图 4-11

(8) 为线稿上色。首先新建一个图层，取名为"上色"，设置混合模式为"正片叠底"，如图 4-12 所示。上色的时候建议使用无压感的大笔刷进行绘制，如图 4-13 所示。

第 4 章　卡通风格游戏的原画设计

图 4-12

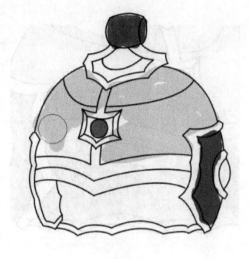

图 4-13

(9) 上色之后，使用"橡皮擦"工具擦除头盔外的颜色，使画面变得整洁，效果如图 4-14 所示。

(10) 接下来绘制头盔的明暗。根据头盔的透视关系，可以在右上角打一个"光"，以此来绘制光影，效果如图 4-15 所示。

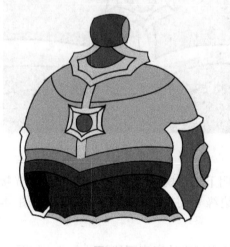

图 4-14

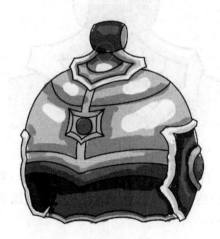

图 4-15

(11) 打开"画笔预设"选取器，选择 19 号喷枪笔刷，用来绘制头盔明暗的过渡，绘制过程中不要过于刻画细节，如图 4-16 所示。然后缩小画面观察一下整体效果，如图 4-17 所示。

 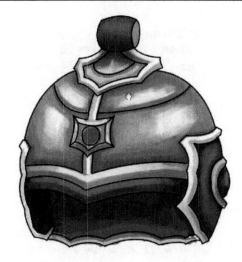

图 4-16　　　　　　　　　　　　图 4-17

(12) 绘制头盔顶部的细节。绘制时需注意金属高光和暗部的对比，效果如图 4-18 所示。头盔前部分的绘制中，右上方为高光，左下方带一点反光，如图 4-19 所示。

图 4-18　　　　　　　　　　　　图 4-19

(13) 刻画头盔右边耳朵处的细节，按照上明下暗的规律进行绘制，金属的高光接近于白色，但不能纯白。对于这种金属装备，边缘要画出"锋利"的感觉，如图 4-20 所示。

(14) 记得与光源相反的部位要加上反光，注意反光的亮度不能超过高光，如图 4-21 所示。然后进行整体观察，并进行整体修改，刻画细节时不要陷入局部，整体效果最重要，如图 4-22 所示。

(15) 头盔原画绘制的最终效果如图 4-23 所示。

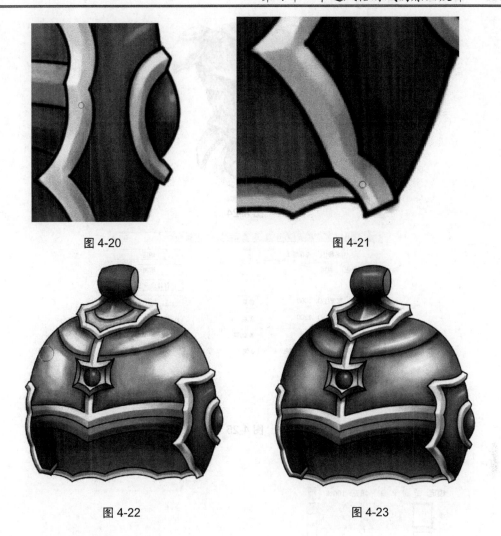

图 4-20

图 4-21

图 4-22

图 4-23

4.1.2 卡通铠甲设计

首先来看一下铠甲原画的完成效果，如图 4-24 所示。具体绘制过程如下。

(1) 启动 Photoshop CS3，选择"文件"|"新建"命令。在弹出的"新建"对话框中设置"宽度"为"1000 像素"，"高度"为"1200 像素"，"分辨率"为"300 像素/英寸"，"颜色模式"为"RGB 颜色"，如图 4-25 所示。

(2) 新建一个图层，命名为"草稿"，如图 4-26 所示。在新建的图层上确定铠甲的上、下、左、右端的位置，然后再绘制铠甲的大形，如图 4-27 所示。

图 4-24

图 4-25

图 4-26 图 4-27

(3) 绘制的过程不必过于谨慎，但形体要准确，如图 4-28 所示。然后画出下半部分，如图 4-29 所示。

图 4-28　　　　　　　　　　　　　图 4-29

(4) 对于确定下来的部位，可以用深色进行绘制，这时可以结合"橡皮擦"和"画笔"工具，边绘制边擦除修改，这样可以快速地表现出形体的美感，效果如图 4-30 所示。

(5) 最终，绘制出铠甲的整体效果图，如图 4-31 所示。

图 4-30　　　　　　　　　　　　　图 4-31

(6) 新建一个图层，命名为"描线"，设置混合模式为"正常"，如图 4-32 所示。然后使用硬的画笔开始描线。描线是否顺畅，在于平时多练习。描线过程如图 4-33 所示。

图 4-32　　　　　　　　　图 4-33

(7) 描线完成后的效果如图 4-34 所示。

图 4-34

(8) 在"描线"图层上新建一个图层，命名为"上色"，设置混合模式为"正片叠底"，如图 4-35 所示。然后使用无压感的大笔刷来铺大色块，效果如图 4-36 所示。

图 4-35　　　　　　　　图 4-36

(9) 底色上完后，效果如图 4-37 所示。

图 4-37

(10) 绘制铠甲的暗部和高光，此过程一定要考虑整体的光影效果，如图 4-38 所示。然后选择 19 号喷枪笔刷绘制铠甲的明暗过渡。为了避免画到线外，可以使用魔术棒工具选择周围区域，再进行反选，这样就不会画到线稿之外了。绘制过程如图 4-39 所示。

图 4-38　　　　　　　　　　　　　图 4-39

(11) 初步绘制完成后，缩小画面观察一下整体效果，如图 4-40 所示。

图 4-40

(12) 刻画局部细节，注意光是从右上角打下来的，如图 4-41 所示。然后进行反光的绘制，因为金属的材质一定要有反光，才会有很强的立体感觉，效果如图 4-42 所示。

(13) 刻画肩部护甲的细节时，注意把圆形的光圈绘制均匀，效果如图 4-43 所示。

(14) 刻画胸腰部铠甲的细节，要充分考虑光线的照射，如图 4-44 所示。刻画腹部铠

甲的细节，要注意受光面和背光面的对比效果，如图 4-45 所示。

图 4-41

图 4-42

图 4-43

图 4-44

图 4-45

(15) 刻画完铠甲的细节，再缩小画面，对铠甲进行整体观察并修改，效果如图 4-46 所示。本原画绘制的最终效果图如图 4-47 所示。

图 4-46

图 4-47

4.1.3 卡通宝剑设计

卡通宝剑原画的绘制完成效果如图 4-48 所示。具体绘制过程如下。

图 4-48

(1) 启动 Photoshop CS3，选择"文件"|"新建"命令。在弹出的"新建"对话框中设置"宽度"为"1000 像素"，"高度"为"1200 像素"，"分辨率"为"300 像素/英寸"，"颜色模式"为"RGB 颜色"，如图 4-49 所示。

图 4-49

(2) 新建一个图层，命名为"草稿"，设置混合模式为"正常"，如图 4-50 所示。然后使用无压感的笔刷进行草稿的绘制，按住 Shift 键绘制出宝剑的上下端，以及竖直的中线，如图 4-51 所示。

图 4-50

(3) 继续使用直线标示宝剑结构的关键位置，画出剑柄，如图 4-52 所示。

图 4-51　　　　　　　　　　　　　　图 4-52

　　(4) 绘制完宝剑的大概结构以后,开始绘制剑格的初步形态,此过程为草稿,可以大胆地画,如图 4-53 所示。然后描出宝剑的剑身及剑锋,注意是左右对称的,如图 4-54 所示。

图 4-53　　　　　　　　　　　　　　图 4-54

　　(5) 最后按照从上至下的顺序,绘制出剑柄的完整结构,效果如图 4-55 所示。

图 4-55

(6) 描绘线稿。新建一个图层,命名为"描线",设置混合模式为"正常",如图 4-56 所示。然后参考盔甲的描绘过程,绘制出宝剑的线稿,完成后的效果如图 4-57 所示。

图 4-56

图 4-57

(7) 在"描线"图层上新建一个图层,命名为"上色",设置混合模式为"正片叠底",如图 4-58 所示。然后使用无压感的大笔刷进行绘制上色,效果如图 4-59 所示。

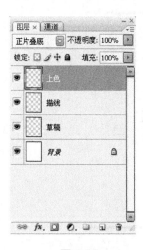

图 4-58　　　　　　　　　图 4-59

(8) 铺完色块后的效果如图 4-60 所示，然后继续使用无压感的笔刷，画出宝剑的明暗关系，此过程需注意"光源"的影响，效果如图 4-61 所示。

(9) 选择 19 号喷枪笔刷，绘制宝剑明暗的过渡，如图 4-62 所示。

图 4-60　　　　　　　　　图 4-61　　　　　　　　　图 4-62

(10) 绘制出剑格的大体颜色，如图 4-63 所示。然后绘制出剑柄的大体颜色，如图 4-64 所示。

图 4-63　　　　　　　　图 4-64

(11) 刻画宝剑的细节。首先画出剑锋的锋利感觉，如图 4-65 所示。然后刻画出剑格的花纹细节，注意不同材质的高光大小是不一样的，效果如图 4-66 所示。

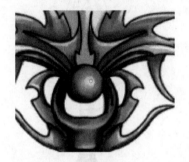

图 4-65　　　　　　　　图 4-66

(12) 接下来刻画剑柄的细节，由于剑柄类似于圆柱形，因此光影要画准确，同时要加上反光，刻画出立体轮廓，如图 4-67 所示。

(13) 通过进行整体观察和对比，不断修正剑身材质的绘制，加强立体感觉，效果如图 4-68 所示。同时，由于剑锋下来比较厚重，因此应加深暗部把厚度表现出来，如图 4-69 所示。

图 4-67　　　　　图 4-68　　　　　图 4-69

(14) 缩小画面,观察整体感觉是否合理,然后做出适当修改,效果如图 4-70 所示。最后完成原画的最终绘制,效果如图 4-71 所示。

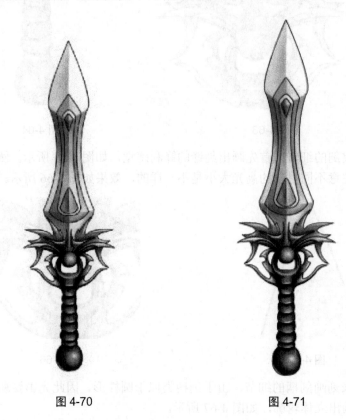

图 4-70　　　　　　　　　图 4-71

4.2　卡通风格的人物原画设计

卡通风格的角色原画与道具原画的绘制思路基本相同,在绘制时需注意的一点是,卡通角色的人体比例与结构大小与正常人是不同的。

4.2.1　卡通男孩设计

首先来看一下卡通男孩角色原画的完成效果,如图 4-72 所示。具体绘制过程如下。

1. 卡通男孩的线稿绘制

(1) 启动 Photoshop CS3,选择"文件"|"新建"命令。在弹出的"新建"对话框中将作品名称"男孩"输入"名称"文本框中。将"宽度"设为"1000 像素","高

度"设为"1200 像素","分辨率"设为"300 像素/英寸","颜色模式"设为"RGB 颜色",如图 4-73 所示。

图 4-72

图 4-73

(2) 在文件中新建一个图层,命名为"线稿",设置设置混合模式为"正常",如图 4-74 所示。然后开始进入线稿的绘制过程,先来确定人体的头和身子的位置和比例,如图 4-75 所示。

图 4-74 图 4-75

(3) 接下来按照从上至下的绘制顺序,确定角色站立的初步形体姿态,如图 4-76 所示。

(4) 用圆圈等表示人物关节位置,把握好角色整体结构,此过程为草图绘制,可以快速进行,对线条的美感不做要求,但角色整体形态要正确,效果如图 4-77 所示。

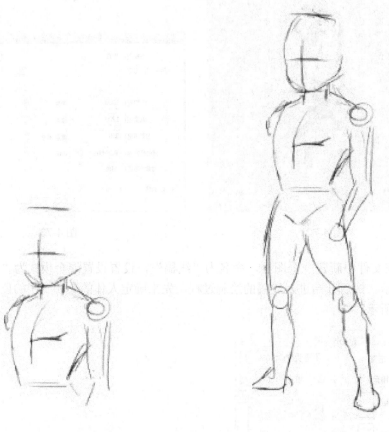

图 4-76　　　　　　　　　　　　图 4-77

(5) 给头部加上细节,画出头发走势和发饰,如图 4-78 所示。然后画出五官的大概位置和结构,如图 4-79 所示。

(6) 在绘制人体的基础上,为角色添加装备。先画人体、再加装备的好处就是可以保证装备和人体结构不脱节。装备的绘制仍为草图,如图 4-80 和图 4-81 所示。

(7) 绘制好角色的身体之后,再绘制出角色的武器,效果如图 4-82 所示。

(8) 草图画好后,使用"橡皮擦"工具擦掉多余的线条,再使用"画笔"工具修

形，使线条变得简洁明了，充满美感，如图 4-83 所示。修好后的草图效果如图 4-84 所示。

图 4-78

图 4-79

图 4-80

图 4-81

图 4-82　　　　　　　　　　　　　　　图 4-83

图 4-84

(9) 新建一个图层，命名为"描线"，设置混合模式为"正常"，如图 4-85 所示。然后将"线稿"图层的"不透明度"调整为 30%，如图 4-86 所示。

 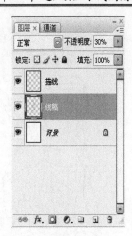

图 4-85　　　　　　　　　　　图 4-86

(10) 接下来开始描线。在"描线"图层上，根据"线稿"图层的线条轮廓描一层线，描出来的线要很顺畅，如图 4-87 所示。完成描线的最终效果如图 4-88 所示。

(11) 为了方便以后修改，我们可以新建多个图层来描不同的部位，如图 4-89 所示。在不同图层描出的线稿效果如图 4-90～图 4-92 所示。

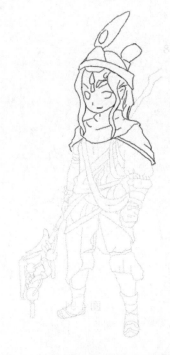

图 4-87

154 游戏原画设计

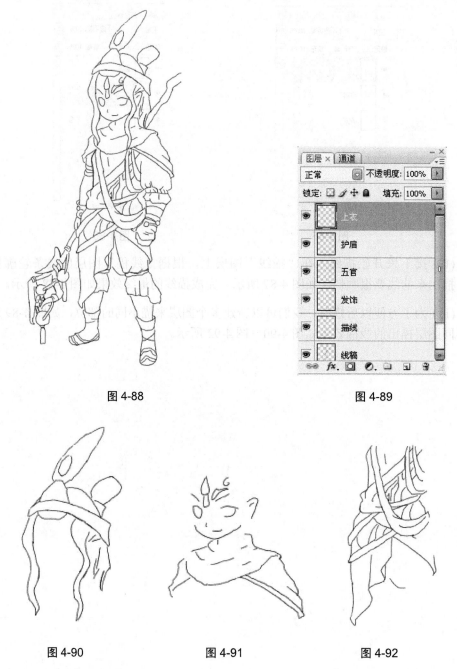

图 4-88　　　　　　　　　　　图 4-89

图 4-90　　　　　图 4-91　　　　　图 4-92

2. 卡通男孩的色彩绘制

(1) 新建一个图层，命名为"上色"，设置图层模式为"正片叠底"，如图 4-93 所

示。正片叠底的好处是，在线稿图层之上填色，不会覆盖下面图层的线条。

(2) 用无压感的尖角笔刷开始上色，笔刷可以放大些，如图4-94所示。

图 4-93

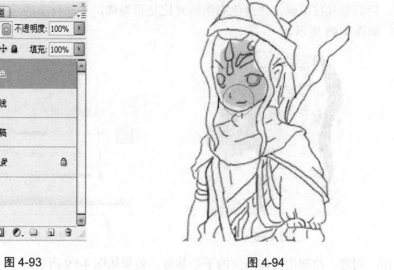

图 4-94

(3) 继续使用"画笔"工具将角色衣服等填上底色，填色过程不必太过拘谨，细节处没填到或填过了都无大碍，因为接下来还有填色机会，如图4-95所示。

图 4-95

(4) 接下来，确定"光源"，继续用无压感的尖角笔刷画出亮部和暗部的色彩对比，效果如图 4-96 所示。

(5) 为了更好地选色和区分色彩对比，可以将颜色模式调为 HSB 滑块，如图 4-97 所示。然后继续往下画，注意色彩明暗对比是否得体，不同材质的装备的明暗对比是不同的，如图 4-98 所示。

图 4-96 　　　　　　　　　　　图 4-97

(6) 同理，绘制出整体画面的下半部分，效果如图 4-99 所示。

图 4-98 　　　　　　　　　　　图 4-99

(7) 整体色彩明暗绘制好后，把笔刷换成有压感的喷枪模式，19 号喷枪笔刷适合绘制角色明暗的过渡，如图 4-100 所示。

图 4-100

接下来的过程都可用 19 号喷枪笔刷来完成。

① 头部的细化，如图 4-101 所示。

② 上半身装备的细化，如图 4-102 所示。

图 4-101

图 4-102

③ 下半身装备的细化，如图 4-103 所示。

④ 武器的细化，如图 4-104 所示。

（8）继续对衣服等色彩明暗进行绘制，暗的地方暗下去，亮的地方提出来，如图 4-105 和图 4-106 所示。

（9）现在对角色整体的感觉进行观察，如图 4-107 所示。我们发现，角色立体感较弱，因此可把背景图层颜色调为灰色，使整体画面的对比效果更加强烈，如图 4-108 所示。

158　游戏原画设计

图 4-103

图 4-104

图 4-105

图 4-106

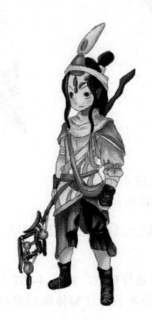

图 4-107

第 4 章 卡通风格游戏的原画设计　159

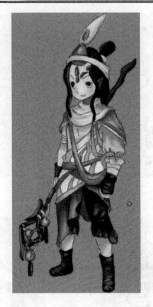

图 4-108

(10) 接下来对角色细节处进行刻画，提出亮点。

① 肩部装备的细节刻画，如图 4-109 所示。

② 手腕的细节刻画，如图 4-110 所示。

　　　　图 4-109

　　　　图 4-110

③ 裤子的细节刻画，如图 4-111 所示。

④ 靴子的细节刻画，两边暗下去，中间为亮部，如图 4-112 所示。

⑤ 衣物的阴影细节要处理正确，布料的褶皱走向要有规律，如图 4-113 所示。

⑥ 回到头部，细化脸部的色彩及明暗，加强发饰的立体感觉，如图 4-114 所示。

⑦ 用特定的特效笔刷绘制出武器的特效，光影和形态要符合武器本身，效果如图 4-115 所示。

图 4-111

图 4-112

图 4-113

图 4-114

(11) 整体观察画面，找出不足的地方进行最后的修改，如图 4-116 所示。最终完成男角色的原画绘制，效果如图 4-117 所示。

图 4-115

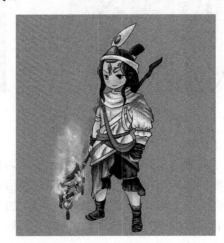
图 4-116

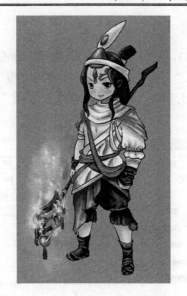

图 4-117

4.2.2 卡通女孩设计

首先来看一下卡通女孩角色原画的完成效果,如图 4-118 所示。具体绘制过程如下。

图 4-118

1. 卡通女孩的线稿绘制

（1）启动 Photoshop CS3，选择"文件"|"新建"命令。在弹出的"新建"对话框中将作品名称"女孩"输入"名称"文本框中。将"宽度"设为"1000 像素"，"高度"设为"1200 像素"，"分辨率"设为"300 像素/英寸"，"颜色模式"设为"RGB 颜色"，如图 4-119 所示。

图 4-119

（2）在文件中新建一个图层，命名为"线稿"，设置混合模式为"正常"，如图 4-120 所示。然后开始绘制人体。首先确定头、脚和身子的位置和比例，如图 4-121 所示。

图 4-120　　　　　　　　　　　　图 4-121

(3) 确定角色头部朝向和大形,如图 4-122 所示。

图 4-122

(4) 和男角色的绘制方法一样,用圆圈等表示人物关节位置,把握好角色整体结构,快速地绘制出角色草图,完成角色的大体姿态。绘制过程如图 4-123～图 4-125 所示。

图 4-123

图 4-124

图 4-125

(5) 女孩子的身体线条非常柔顺，因此我们适当地修改女角色的线条，如图 4-126 和图 4-127 所示。

图 4-126

图 4-127

(6) 初步修改完女角色的线条后，可以绘制角色的衣服，仍然可以快速进行，效果如图 4-128 所示。

第 4 章 卡通风格游戏的原画设计　165

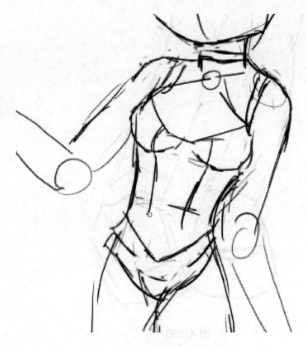

图 4-128

(7) 短裙的绘制。卡通角色的臀部不是很大，但是裙子一定要向下张开，表现出女孩子的可爱形象，如图 4-129 所示。

图 4-129

(8) 小腿和脚的绘制。需要注意的是，卡通类的角色一般小腿上小下大，而且脚普遍地偏大，如图 4-130 所示。

图 4-130

(9) 同理,卡通角色的手部也是比较大的,而且比正常人的手要丰满,同时给手腕上加上饰物,效果如图 4-131 所示。

图 4-131

(10) 现在回到头部的绘制,卡通女孩的头发一般很夸张,形态上具备"大、多、长"的特点,有时候甚至盖过身体。我们首先画出一个大概的轮廓,效果如图 4-132 所

示。然后再细化一下头发的走向，如图 4-133 所示。

图 4-132

图 4-133

(11) 绘制角色五官时还是用十字线来定位。一般先画眼睛。眼睛是五官中最难画的，要注意两眼的距离和透视效果，如图 4-134 所示。

图 4-134

(12) 绘制这个卡通女孩的五官时我们省略了鼻子,直接画嘴巴,使角色显得更加可爱,效果如图 4-135 所示。

图 4-135

(13) 接下来继续把头发表达清楚。可能有人会说为什么不先画好头发再画五官,其实画画本身就没太多定数,比较随意,大体步骤没偏差就行。头发的绘制效果如图 4-136 所示。

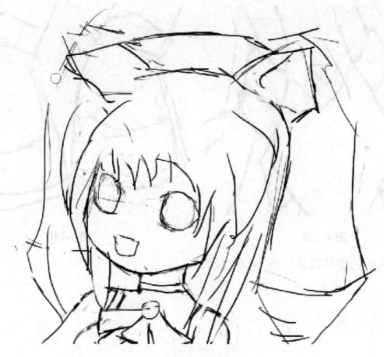

图 4-136

(14) 接着修改角色全身的线条。首先修改手部，效果如图 4-137 所示。然后进行胸部的修改，效果如图 4-138 所示。接着进行臀部的修改，效果如图 4-139 所示。最后进行脚部的修改，效果如图 4-140 所示。

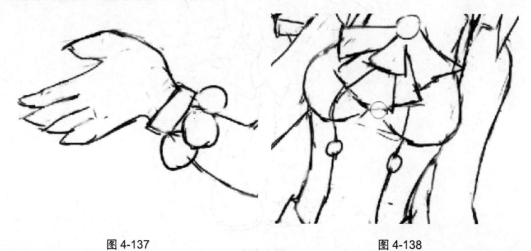

图 4-137　　　　　　　　　　　图 4-138

图 4-139　　　　　　　　　　　　　　图 4-140

(15) 修改后的整体效果如图 4-141 所示。

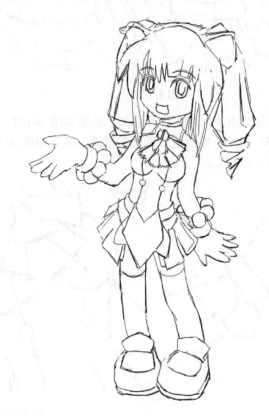

图 4-141

(16) 新建一个图层，命名为"描线"，如图 4-142 所示。然后将"线稿"图层的"不透明度"降到 30%，如图 4-143 所示。

图 4-142

图 4-143

(17) 现在开始在"线稿"图层的基础上描线，这次描出来的线条是不再修改的，所以要描得特别准确，如图 4-144 所示。描线完成后的整体效果如图 4-145 所示。

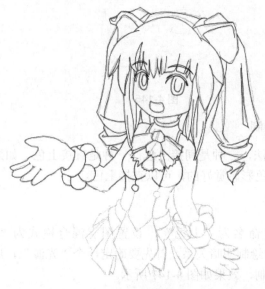

图 4-144

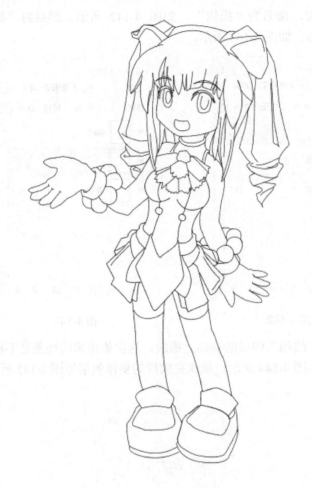

图 4-145

2. 卡通女孩的色彩绘制

这里介绍两种上色方法,一种是间接上色,一种是直接上色。如果个人色彩感觉较弱的话,推荐间接上色。色彩感觉好的,可以直接上色。

1) 间接上色

(1) 新建一个图层,命名为"上色",设置图层混合模式为"正片叠底",如图 4-146 所示。下面开始绘制明暗关系,首先要确定一个"光源",用有压感的笔刷,适当降低不透明度进行绘制,效果如图 4-147 所示。

图 4-146

图 4-147

(2) 铺底色的时候可以按照从上至下的顺序，此过程可以因个人习惯进行，有些人喜欢一次性填满，有些人会一层一层地塑造下来，效果如图 4-148 所示。

(3) 接下来，画出女孩角色各个部位的亮部和暗部的明暗对比，根据光源使角色的立体感表现出来，将之前没有填满的地方修整好。头部绘制的效果如图 4-149 所示。

图 4-148

图 4-149

(4) 同理绘制出手部和胸部，效果如图 4-150 和图 4-151 所示。

图 4-150　　　　　　　　　　　　　图 4-151

(5) 下半身绘制效果如图 4-152 所示。然后绘制卡通女孩的细节。采用这种间接上色的方法时需要注意的是，角色黑白块面、明暗和精细程度要达到最好的效果，然后铺上色就是完成稿了。我们通过放大处理细节，效果如图 4-153 所示。

图 4-152　　　　　　　　　　　　　图 4-153

(6) 绘制脸部的细节。不同风格角色的原画的皮肤对比度不同，本例中角色的皮肤对比度不大，绘制时变化较少。绘制时值得注意的是眼睛部位，因为卡通角色的眼睛特别大，要画出那种晶莹剔透的感觉，同时要注意眼珠是圆圆的、镶嵌在眼眶里的，效果如图 4-154 所示。

图 4-154

(7) 鞋子的刻画,注意光影,擦出高光,暗部要加深,如图 4-155 所示。

图 4-155

(8) 各个部位经明暗效果处理后的最终效果如图 4-156 所示。

(9) 至此,角色的绘制完成了大概 95%,接下来只要铺上颜色就完成了。新建一个图层,命名为"颜色",设置混合模式为"颜色",如图 4-157 所示。

第 4 章　卡通风格游戏的原画设计　　177

图 4-156

图 4-157

(10) 选取适合的颜色，用无压感的大笔刷绘制颜色，效果如图 4-158 和图 4-159 所示。

图 4-158

图 4-159

(11) 铺完颜色后，本例角色原画就完成了，整体效果如图 4-160 所示。

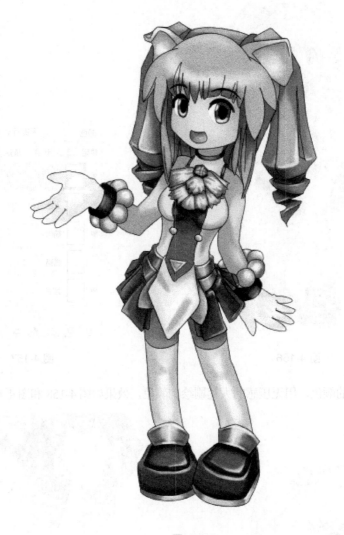

图 4-160

2) 直接上色

(1) 将颜色模式调为 HSB 滑块，如图 4-161 所示。

(2) 新建一个图层，命名为"底色"，用无压感的大笔刷开始绘制皮肤，这时可以新建多个图层来分别绘制。皮肤的颜色要根据角色整体色调来选取，通常女孩子的皮肤要比男孩子的颜色浅些，效果如图 4-162 所示。

图 4-161　　　　　　　　　　　图 4-162

(3) 绘制头发的底色，如图 4-163 所示。

图 4-163

(4) 绘制身体部分的颜色，效果如图 4-164 所示。

图 4-164

(5) 铺完一层底色后,我们再给画面添加亮部和暗部的颜色,如图 4-165~图 4-167 所示。

图 4-165

第 4 章 卡通风格游戏的原画设计

图 4-166

图 4-167

(6) 稍微增加一点细节，使角色画面更加丰富，但是整体色彩关系要和谐，如图 4-168 所示。

(7) 整体色彩明暗关系初步完成后，把笔刷换成有压感的 19 号喷枪来绘制色彩明暗之间的过渡，使之柔和衔接，如图 4-169 所示。整个明暗过渡的绘制过程都可用 19 号喷枪笔刷来完成。

图 4-168

图 4-169

(8) 首先从脸部开始,处理皮肤的过渡,以及五官的细化,效果如图 4-170 所示。

脸部没必要画到最好，后面还要做修改和刻画。我们绘制人物应该是一轮一轮地细化下来，不要陷入局部的雕琢。

图 4-170

(9) 接下来绘制头发的明暗过渡，擦出高光，头是类似圆的，所以头发的高光要形成一条弧线，如图 4-171 所示。同时，卡通头发和写实风格的一丝丝不太一样，是很粗的一条，如图 4-172 所示。

图 4-171

(10) 进行整体绘制时还要注意色彩的变化，过程如下。

① 胸花的绘制，如图 4-173 所示。

图 4-172

图 4-173

② 手部的绘制和皮肤明暗的过渡，如图 4-174 所示。

图 4-174

③ 身体部分的调整，注意光影和颜色的变化。如图 4-175 所示。
④ 裙带的绘制，要擦出金属的高光，如图 4-176 所示。
⑤ 裙子的调整，在此过程的绘制中，需擦掉角色之外多余的颜色以及填满角色身上的空缺，如图 4-177 所示。
⑥ 脚部调整。如图 4-178 所示。

(11) 使用缩小的 19 号喷枪笔刷细化整体画面，脸部细节刻画效果如图 4-179 所示。

图 4-175

图 4-176

图 4-177

图 4-178

图 4-179

(12) 接下来刻画头发和整个头部，效果如图 4-180 所示。

图 4-180

(13) 身体的刻画，在原基础之上处理细节，需要注意身子的立体感觉和光影是否正确，如图 4-181 所示。

(14) 最后完成脚部的刻画，效果如图 4-182 所示。

图 4-181

图 4-182

(15) 至此，本例角色的绘制基本完成，可以进行一下整体观察，再略作修改。最终效果如图 4-183 所示。

图 4-183

4.3 本章小结

　　本章介绍了一个风格鲜明的游戏原画类型——卡通风格游戏原画的设计思路和技巧。整个讲解过程中分别介绍了游戏角色道具和游戏角色的原画绘制,重点介绍了卡通游戏角色原画的创作过程,并结合 5 个实例引导读者学习使用 Photoshop 配合手写板绘制卡通风格游戏角色原画的流程和规范。通过对本章内容的学习,读者应当对下列问题有明确的认识。

(1) 游戏道具的特点和作用。
(2) 游戏道具原画的特点和制作流程。
(3) 卡通游戏角色的形体特征。
(4) 卡通游戏角色原画绘制的制作思路。
(5) 卡通游戏角色原画的制作流程。
(6) 卡通游戏原画的用色特点。

4.4 本章练习

一、填空题

1. 游戏道具根据其使用的方式不同，可以分为＿＿＿＿、＿＿＿＿、＿＿＿＿三个类别。
2. 为卡通金属材质上色时，一般使用＿＿＿＿笔刷进行绘制。
3. 为卡通角色绘制色彩有两种方法：一种是＿＿＿＿，一种是＿＿＿＿。

二、简答题

1. 简述绘制卡通角色面部五官的基本顺序。
2. 简述本章节中卡通女角色的形体特征。
3. 分析一下绘制卡通宝剑时，不同材质的高光区别。

三、操作题

任选一张卡通风格的游戏截图，根据本章节中游戏角色原画的绘制流程，将其中的角色临摹成一幅简单的游戏角色原画。

第5章　写实游戏角色原画设计

章节描述

本章介绍了写实游戏原画的分类，分析了人体的比例结构，详细介绍了写实人物游戏原画的绘制流程，同时结合实例讲解了使用 Photoshop 配合手写板绘制写实游戏角色原画的流程和规范。学生在学习写实角色原画绘制的过程中，可以和第 4 章介绍的卡通风格原画的绘制方法进行对比，从而更加深刻地理解和掌握各种游戏原画的绘制方法。

教学目标

- 了解各类写实风格游戏原画的特点和代表作品。
- 掌握写实游戏原画的流程规范。
- 了解人体比例结构。
- 了解头部的比例结构。
- 了解游戏原画文案设定。
- 掌握写实游戏角色原画的创作流程和技巧。

教学重点

- 写实游戏原画的流程规范。
- 写实游戏角色原画的创作流程和技巧。

教学难点

写实游戏角色原画的创作流程和技巧。

5.1　写实风格游戏原画的分类

在不同风格的游戏类型中，写实类游戏以造型传神、意境逼真所著称，深受玩家的喜爱和追捧。同时，写实类游戏原画也是深受传统绘画影响的一种游戏原画风格。随着时代的发展，各类绘画艺术的不断融合，写实风格的原画也成为现代绘画艺术的一种全新的表现形式。

5.1.1　欧美写实风格的游戏原画

欧美原画风格受到西方未来主义艺术流派的影响，赞颂速度、力量之美，以表现速

度、力量、运动为宗旨，通过歌颂狂热的行为、急速的脚步、迅捷的动作以至暴力、战争来摧毁传统的审美趣味。欧美原画作品中常用重叠、重复或分解形体的手法表现运动感，而且追求强悍的女性形象，画面的质感被表现得淋漓尽致，人物的神态夸张奔放，形体则几近完美，如图5-1和图5-2所示。

 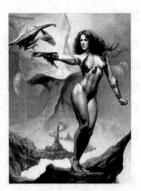

图5-1　欧美写实风格绘画作品(一)　　　图5-2　欧美写实风格绘画作品(二)

5.1.2　日韩写实风格的游戏原画

随着影响力的不断扩大，写实美术风格的游戏已逐渐成为一种主流，国内外许多经典的、有影响力的游戏都采用了类似的美术风格。其中，日韩游戏受欧美画风的影响最大，其画面的处理与表现手段都有着明显的欧美写实风格特征。比如，标准的人体比例应为六个半至七个半头高，而在日韩写实风格的游戏中，原画师会将这些人物的人体比例夸张得更加修长，达到八个半至十头高，使角色的体型更接近玩家心目中的完美比例，如图5-3所示。

图5-3　韩国网游《Sun》人物设定

5.1.3 中式写实风格的游戏原画

相对欧美风格的原画来说，中国式原画有着自己明显的特征，讲求"以形写神"，追求一种"似与不似之间"的感觉。与欧美原画画面的整体、概括相比，中国式的写实类原画则更加突出一种表现的自由。从艺术手法来看，中国式原画兼具工笔与写意两种方法，不但有细腻的笔触描绘，还有豪放简练的笔墨描绘。可以说，高度概括，意境含蓄，落笔准确，意到笔到是中国式写实原画的本质特征，如图 5-4 所示。

本章主要向大家讲解关于写实游戏角色的原画设计技巧，并通过一个中国式游戏角色原画的绘制来了解和掌握写实游戏角色的绘制技巧和流程规范。

图 5-4　中国式的写实风格原画

5.2　写实人物绘制技巧及流程规范

在绘制游戏角色原画的时候，不管是男性还是女性角色，在制作之前都要对所制作角色的五官、形体、服饰、性格等因素进行仔细的了解和分析。比如在绘制高级怪物时可以使用一些笨重的铠甲，同时可以在盔甲上设计带着尖刺的部件，这样的铠甲能使怪物看起来非常好战和具有攻击性。凶猛的怪物在铠甲的配合下显得更加可怕，如图 5-5 所示。只有将上述几点进行综合考虑，才能在原画创作中表现出最能体现角色性格的特征部分。

图 5-5　《战锤 Online》怪物原画

然后确定角色基本的造型结构图,也就是线稿,再进行整体的规划和设计,最终按照从整体到局部,再到细节,最后回到整体的制作思路,完成设计效果,如图 5-6 所示。

图 5-6　《赤壁》角色设定

在人物原画的设计中,除了要重点注意一些基本形体的结构把握之外,还要注意对整个人物的内在性格的刻画以及色彩氛围的强调,如图 5-7 所示。因为一幅优秀的游戏原画设定或者游戏 CG 插图对整款游戏产品的形象宣传及推广能起到非常重要的作用。

在游戏中,原画的设计要按照游戏的整体风格来塑造人物角色的特点、身份、地位、肤色、气息等,如剑士、力士、魔法师、道士等都应该给他们进行准确的定位,配备合适的服饰来烘托他们的职位等。有时还需要把角色的身高比例、形象特征、服饰变化等做简要的标注,甚至根据角色的状态和等级设定不同的服饰来适当的调整,如图 5-8 所示。

总之,写实人物原画的基本构成要素主要包括造型、色彩、神态和形体动作。任何一个人物原画作品都离不开这四个基本要素。只有在这些要素上独具特色的原画作品才能让人过目难忘,使人长久保持对游戏角色的感受和回味。在写实游戏角色的创作上没有特殊或固定的技巧,关键是要正确把握人物形体并进行耐心、细致的绘画,利用画笔的"不透明度"等参数值的设定,不断叠加色彩,最终产生细腻的画面效果。

图 5-7 《天堂 2》角色设定

图 5-8 《ZreA》角色设定

5.2.1　人体比例结构初步认识

在游戏制作中,优秀的原画既是设计师们进行三维制作的参照依据,也是一件精致的美术作品。对于写实人物的绘制来说,能否把握完美的人体结构,最大限度重现正确的结构特点是能否绘制出优秀的写实人物原画极端重要的一点。

人体结构是写实人物原画创作的重要基础,因此我们有必要来了解一些人体结构方面的知识。人体结构是指人体各个局部在分离状态时的构造和它们在并存状态时的结合。与人体运动中的特点不同,结构是将人体处于相对静止状态来分析、研究人体在空间存在的种种形式,就是我们所说的动则平均,静则结构。人体结构内容庞大,在美术领域主要针对比例、解剖结构、空间结构和形体结构4个部分进行研究和分析。

1. 标准人体比例

如果按照生长发育正常的平均数据,中国男性人体比例高度为 7 个半头。7 个半头的人体比例分段如图 5-9 所示。

- 头自高。
- 下巴到乳头。
- 乳头到脐孔。
- 脐孔到耻骨联合下方。
- 耻骨联合到大腿中段下。
- 腿中段下到膝关节下方。
- 膝关节下方到小腿 3/4 处。

假如被描述的游戏角色难以确定其高度(头被遮挡或是戴着帽子),可以采用从下往上量的方法。即 7 个半头高的人体,足底到髌骨为两个头高;再到髂前上棘又是两头高;再到锁骨又是两头高;剩下的部分为一个半头高。当然在实践中不一定是从下往上量,这实际上是一种以小腿为长度的测量方法。手臂的长度是 3 个头长,前臂是 1 个头长,上臂是 4/3 头长,手是 2/3 个头长,肩宽接近 2 个头长,庹长(两臂左右伸直成一条直线的总长度)等于身高,第七颈椎的臀下弧线约 3 个头高,大转子之间是 1 个半头高,颈长是 1/3 个头高。

一般来说,个子越高,其四肢就越长;个子越矮,其四肢就越短。

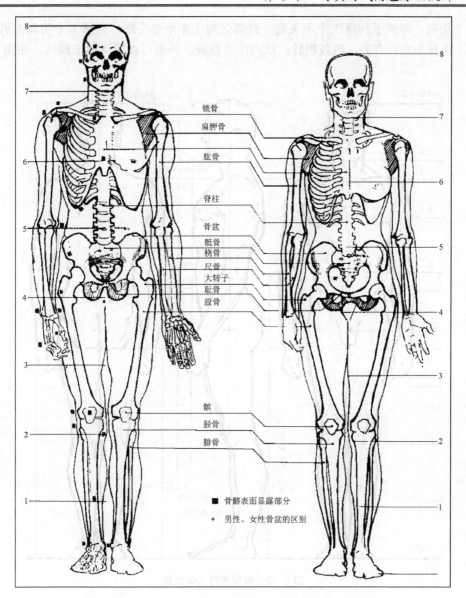

图 5-9 理想人体的骨骼比例结构

2. 男女人体比例

男性与女性之间有比较明显的形体上的特征差异,在进行角色设计的时候,一定要注意强化男性与女性之间的差异。

成年男性身高为 7 个半头高,其中脖子到腰加半个头为 3 个头高。身材高大的男子

为 9 个头高,即脖子到腰 3 个半头高,臀部带脚底 4 个半头高,头部 1 个头高。男性肩较宽,锁骨平宽而有力,四肢粗壮,肌肉结实饱满。外形可以用倒梯来概括,如图 5-10 所示。

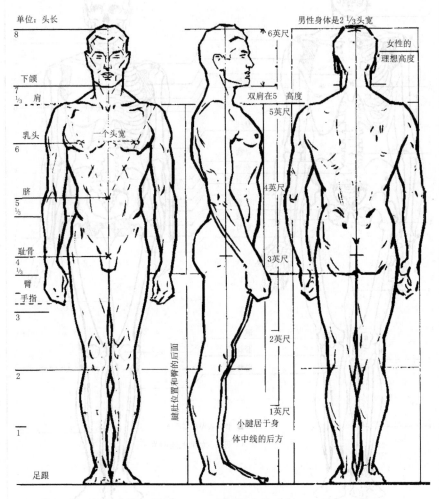

图 5-10　理想男性人体比例

成年女性身高为 7 个头高,其中头部 1 个头高,脖子到腰是 2 个半头高,臀部到脚底为 3 个半头高。矮小女子的身高为 6 个头高,其中脖子到腰、臀部到脚底各减半头。女性肩膀窄,坡度较大,脖子较细,四肢比例略小,腰细胯宽,胸部丰满,如图 5-11 所示。

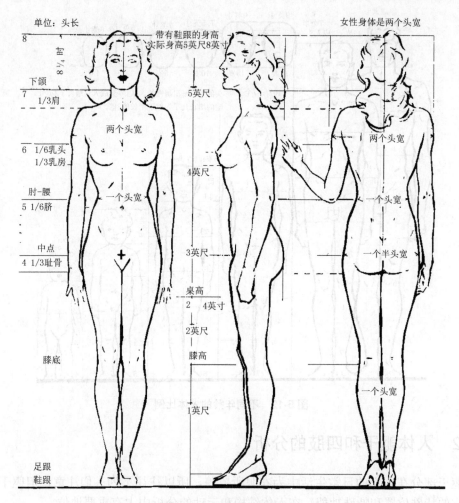

图 5-11 理想女性人体比例

3. 不同年龄的人体比例

儿童的头部较大，身高的一般比例为 3~4 个头高。同时四肢比较短小，手臂长度一般只能达到胯部，腿也比较短，而头部则无论是从宽度还是高度上都占有比较高的比例。儿童由于性未成熟，因而男女形态差异较小。儿童颈部和腰部的曲线不如成人明显，肢体的曲线也不如成人明显。儿童的年龄越小，形态越显得平直、浑圆，如图 5-12 所示。

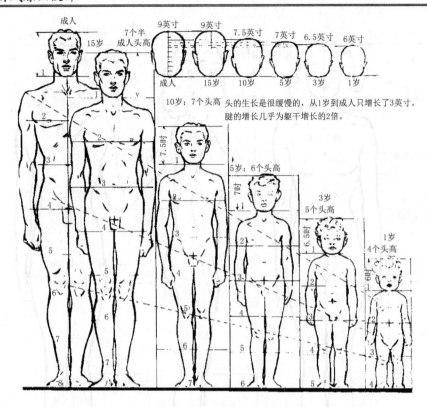

图 5-12 不同年龄的人体比例

5.2.2 人体躯干和四肢的分析

躯干部分在人们的日常生活中为衣服所覆盖,所以往往不为人们注意,但躯干部分由于它的特殊位置和特殊功能,在人体结构和运动的分析中占有重要地位。

躯干部分的结构以正方体为度量单位的比例和空间结构模式,因为正方体的各种空间透视的图形容易被想象和表现,同时在空间呈现图形的正确性也容易被检验,所以也是一个在应用中有实效的模式。

如果说人体空间结构是比例、解剖结构和形体结构的中枢,那么躯干的空间结构则是这中枢的枢纽。如图 5-13 所示,我们以 7 个边长为 14.58 厘米的正方体分析躯干和头部的比例和空间结构。其中四肢的比例和空间结构用与 7 个正方体同样的正方体来进行标示,黑线部分代表躯干和头部的 7 个正方体,红线部分是四肢及头部发缘点水平以上的正方体。

第 5 章 写实游戏角色原画设计 199

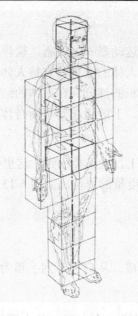

图 5-13 躯干与全身比例的关系

1. 躯干

躯干由颈部、肩部、胸部、腹部、背部、腰部组成。躯干为 3 个头高，躯干胸部厚度为肩宽的 2/3。

- 主要骨点：背部脊椎(特别是第七颈椎和骶骨)、锁骨、胸骨、肋骨。
- 主要肌肉：胸大肌、腹直肌、腹外斜肌、前锯肌、斜方肌、背阔肌、竖脊肌，如图 5-14 所示。

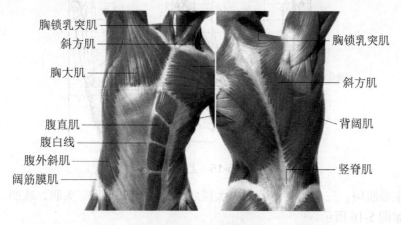

图 5-14 躯干主要肌肉

2. 四肢

四肢集中了人体中大部分的运动器——骨骼、软骨、关节和肌肉，是人体中最活跃的部分。四肢中的下肢，支撑着人体的重量，支持人体在空间中移动。下肢是人体中除了躯干之外占最大重量和最大体积的部分，在人体的结构和动态中占重要地位。四肢中的上肢，是进行各种劳作的肢体。上肢还起着平衡身体和传达人的情感的作用，是全身中最灵活、多变的部分。

为了使四肢的比例概念与躯干、头部相一致，这里也用边长为 14.58 厘米的正方体为衡量四肢高、阔、深三个空间度量的单位。如图 5-13 所示，下肢为 6 个半正方体，上肢为 5 个正方体。

1) 上肢

上肢由肩、臂、前臂、手组成。从肩关节到手指为 3 个头高：肱骨为 $1\frac{1}{3}$ 头高，前臂为 1 个头高，手等于 2/3 头高。

- 主要骨点：肩胛骨、肩峰、内上髁、外上髁、鹰嘴、桡骨大头、尺骨头，如图 5-15 所示。

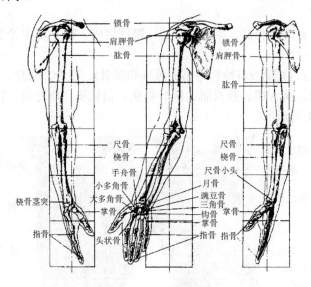

图 5-15　上肢骨骼

- 主要肌肉：三角肌、小圆肌、大圆肌、肱二头肌、肱三头肌、肱肌、屈肌群，如图 5-16 所示。

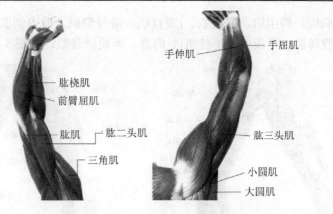

图 5-16 下肢肌肉分布

2) 下肢

下肢由臀部、大腿、小腿、足组成。大腿(大转子到髌骨下)为 2 个头高，小腿和足(髌骨到足下)为 2 个头高。

- 主要骨点：髂前上棘、大转子、髌骨、外上髁、内上髁、内侧髁、外侧髁、外胫骨前缘、外踝、内踝、足根、足背、脚趾，如图 5-17 所示。

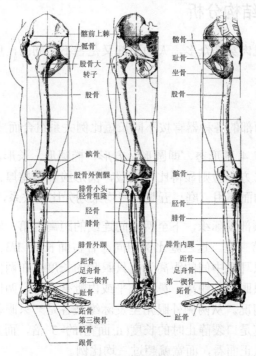

图 5-17 下肢骨骼

- 主要肌肉：臀中肌、臀大肌、(股直肌、股外侧肌、股内侧肌)肌肉群，(股二头肌、股薄肌、半膜肌、半腱肌)肌肉群、两块腓肠肌，如图5-18所示。

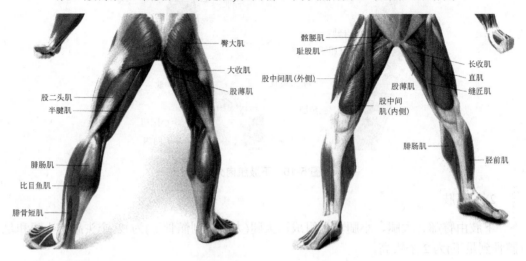

图5-18 下肢肌肉分布

5.2.3 头部比例结构分析

头部结构复杂，肌肉穿插众多，人的面部又是各不相同的，所以我们要重点了解头部的比例结构。

1. 头部的比例

人的面部是由头面部的各种器官按不同长短比例关系组合而成。

正常人的面型常有4种形态，即圆形、方形、椭圆形、长形。目前比较公认椭圆形即鹅蛋形脸最为俊美，方形脸则显得比较刚毅，圆形脸显得憨厚，长形脸给人以精明能干的感觉。通常，人的面部用三庭、五眼、三均来划分比例关系，如图5-19所示。

三庭，是指上自额部发际缘，下至两眉间连线的距离为第一庭；眉间至鼻底为第二庭；鼻底至下颌缘为第三庭。这三庭比例相同，各占面长的1/3。五眼，是指眼裂水平的面部比例关系，两只耳朵中间的距离为五只眼睛的长度。在两侧眼裂等长的情况下，两内眼角的宽度是一只眼长的距离。鼻梁低平或内眦赘皮时，两比眦间距显示较宽。单眼皮的人多存在上述情况。从两侧外眼角至发际缘又各是一只眼裂的长度。三均，是指在口裂水平方向，面宽是口裂静止时的长度(正面宽)的3倍，而且比较协调。下颌角宽大或咬肌肥厚的人，从正面看，面宽就超过三均比例。

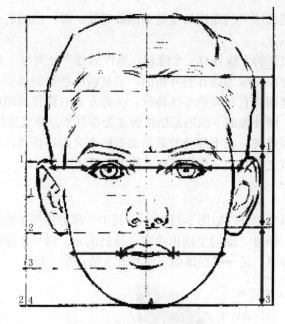

图 5-19 头部比例

2. 头部的主要骨点

头部的主要骨点分布如图 5-20 所示。

突起的骨点
1 额结节
2 眉弓
3 额颧突
4 颧骨结节
5 鼻骨
6 上颌隆突
7 下颌角
8 颏隆突
9 颏结节
10 顶结节
11 眶下缘
12 颧弓

凹下的骨点
13 眉间
14 犬齿窝
15 颞窝
体面转折线
16 颞线
17 下颌斜线
18 下颌底

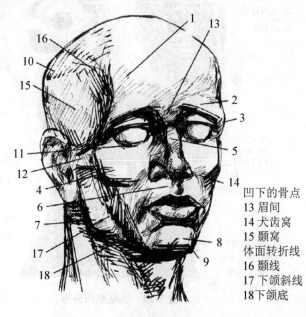

图 5-20 头部的主要骨点

- 颞线：两侧顶结节的连线长度是头部最宽处。对一些哺乳动物来讲，顶结节是生长角的地方。
- 额结节：眼眶的上缘各有一个隆起，男性眉弓十分突出，女性较弱。
- 颧骨：颧骨颊面即为颧骨的外侧面，它是构成颧部的基础。颧骨在外形上呈菱形。颧骨颊面具有明显的个性特征。头部左、右颧骨颊面的连线长度构成了面部最宽处。颧骨颊面下缘的最低位置正处在耳垂至鼻底连线的近于中点处。
- 颏结节、颏隆突：在下颌骨的最前端有两个突起转折点，称为"颏结节"；在两个颏结节之间有个三角状隆起，称为"颏隆突"。

3. 头部的肌肉

头部肌肉分为两个部分，如图 5-21 所示。其中一部分作用于张嘴闭嘴的咀嚼肌，如咬肌、颞肌、颊肌。颧骨下面的空间由咬肌、颊肌填充，颧弓上面的空间由颞肌填充。另一部分是面部表情肌，是一些很薄的皮肌和五官结合在一起。

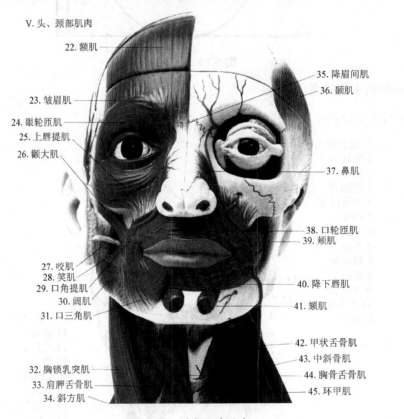

图 5-21　头部肌肉分布

可以用体和面的方式分析头部的结构和关系，如图 5-22 所示。

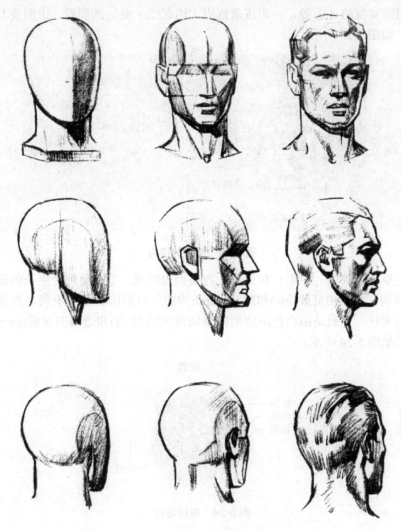

图 5-22　用体面关系分析头部结构

4．五官特征

绘制时不要把五官当成是孤立的物体，要时刻注意五官在头部当中的正确位置和体面的转折穿插关系。

1）眼

眼的外形由眼眶、眼球、眼睑三个部分组成。

眼睛的结构基本上是一个塞在眼眶内的球体，眼皮覆盖在这个球上。上眼皮的最高点大约在眼睛宽度的 1/3 处，下眼皮最低点大约在 2/3 处。侧面看，上眼皮与下眼皮呈一个坡度，如图 5-23 所示。

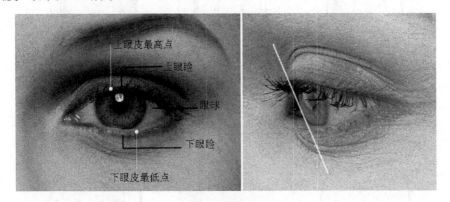

图 5-23　眼睛的结构

眼球主要分为内膜、中膜、和外膜。内膜为视网膜，是视觉神经生长的地方，为眼球的内部结构。中膜由虹膜(iris)和瞳孔(pupil)构成。虹膜因含色素不同，有黄、绿、蓝不同人种的变化。外膜是由白色不透明的坚韧带巩膜(眼白)和透明的角膜(cornea)构成。眼球的结构如图 5-24 所示。

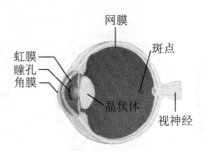

图 5-24　眼球结构

2) 眉

由于种族和个体的不同，眉在外形上也有一定的区别，如图 5-25 所示。

3) 鼻

鼻部位于面部中央，长度为面部的 1/3，宽度为两眼的距离。鼻长等于两鼻宽。鼻部在面部是最突出的器官，立体感很强。鼻部的结构可分为鼻根、鼻梁、鼻背、鼻尖、鼻翼、鼻孔、鼻底等部分，如图 5-26 和图 5-27 所示。

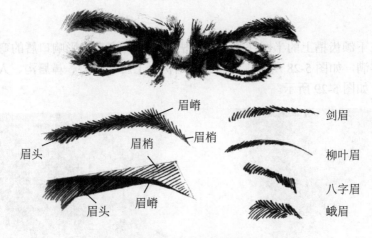

图 5-25 眉毛的结构特征

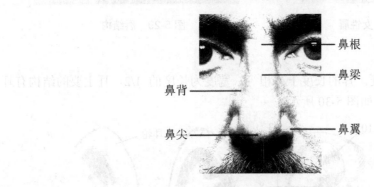

图 5-26 鼻部结构

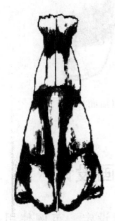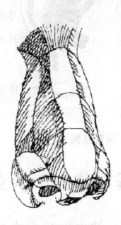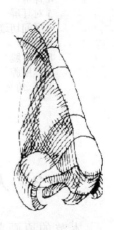

鼻软骨结构　　鼻外形结构　　鼻软骨结构　　鼻外形结构

图 5-27 鼻部结构

4) 口

口依附在下颌齿槽上的半圆柱体上，齿槽的弯曲程度直接影响口唇的弯曲。女性与儿童的唇较丰满，如图 5-28 所示。口的主要结构有上唇、下唇、鼻唇沟、人中、上唇结节、颏唇沟，如图 5-29 所示。

图 5-28　女性唇

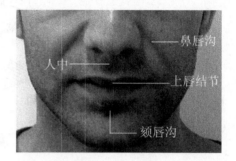

图 5-29　唇结构

5) 耳

耳孔位于头侧 1/2 处。耳的长度于鼻相等，宽度为长度的 1/2。耳主要的结构有耳廓、耳窝、耳壳、耳垂，如图 5-30 所示。

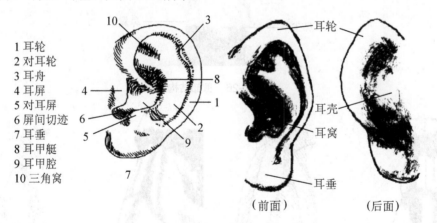

图 5-30　耳部结构

5.3　人物原画实例流程制作——侠女原画设计

本节的原画范例名为"侠女"，是一款网络游戏的女主角设定。范例使用 Photoshop CS3 软件结合手写板创作而成，创作费时 5 小时，最终效果如图 5-31 所示。原画中运用大量橘黄、墨绿、靛蓝等鲜艳的暖色调作为女主角外部服饰和头部花饰的主

要色调，与内部服饰的灰色形成强烈的反差，使画面更具视觉冲击感，突出了侠女的洒脱、干练的英姿和娇媚的气质。

图 5-31　侠女角色绘制效果图

5.3.1　游戏角色文案分析

本例要制作的女性角色的标准设定文案如下。
- 背景：此角色是一个飒爽英姿的青年侠女，生活在武风极盛的国度，职业为游侠，她喜欢帮助别人，而且个性鲜明。
- 特征：年龄约为十六七岁左右，容颜极为清纯秀丽，性格活泼开朗，瓜子脸，具有巾帼不让须眉的气质。服饰的设计具有中国古代传统服饰的特点，既表现出侠客的着装特点，又衬托了侠女婀娜多姿的体态。
- 技能：此女角色擅长使用刀剑一类的短兵器，行动敏捷快速。由于性别决定了力量较弱，因此她可以使用一些魔法技能用于弥补作战和防御的能力。

在了解和分析了侠女的设定文案后，便可以根据文案的内容提示，开始侠女原画的

绘制过程。整个绘制过程分为绘制线稿、绘制色稿、刻画细节、最终润色等几个部分。

5.3.2 侠女初稿设定

绘制线稿时可以在纸上绘画后扫描进电脑，也可以在 Photoshop CS3 软件里直接绘画。本例采用在软件中直接绘制的方法，其绘画过程如下。

(1) 启动中 Photoshop CS3，选择"文件"|"新建"命令。在弹出的"新建"对话框中将作品名称"侠女"输入"名称"文本框中。将"宽度"设为"2000 像素"，"高度"设为"2500 像素"，"分辨率"设为"300 像素/厘米"，"颜色模式"设为"RGB 颜色"，如图 5-32 所示。然后单击"确定"按钮新建文档。

(2) 打开"图层"面板，新建一个图层，如图 5-33 所示。选择"画笔"工具，在画笔选项栏中，选择一款普通尖角画笔，设置画笔大小为"7px 尖角画笔"。在"属性栏"中设置选择默认值。

图 5-32 新建文档

图 5-33 新建图层

(3) 选择黑色(R0、G0、B0)为画笔颜色，用设置好的"画笔"工具在画面上画出基本人体的造型，这一步要耐心绘制，以便确定好人体的比例结构，如图 5-34 所示。

(4) 继续使用"画笔"工具快速绘制形态造型动态结构，为了在绘制的过程中保持画面中线条相对干净，可以使用"橡皮擦"工具擦掉错误的线条，如图 5-35 所示。最终确定画面的构图，此时侠女的结构基本被绘制出来了，如图 5-36 所示。

(5) 绘制出服饰、鞋子、武器的细节造型，然后确定五官的位置，接着画出头饰的造型，基本线稿确定，效果如图 5-37 所示。

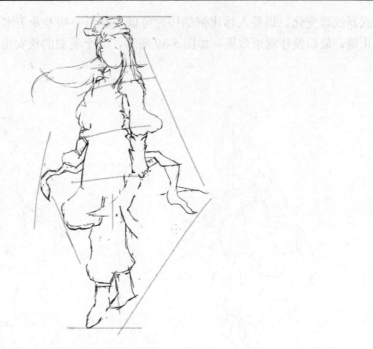

图 5-34　确定人体比例

图 5-35　擦掉错误的线条

(6) 确定初步线稿之后，要对照人体比例进行整体的细节修饰，包括调整五官的位置以及身体结构，绘制和调整衣服、武器的纹理细节，修饰发型纹理。本例中的人物是一个侠女，因此绘制时应尽可能表现她美丽、善良的一面。调整后的效果如图 5-38 所示。

(7) 侠女线稿的最终修改。接着上步操作，继续调整人物的比例结构，以及衣服和

武器纹理变化。调整人体比例结构时可以多参考一些专业美术书籍和图片，确保形体的正确。最后整体观察效果，如图 5-39 所示，一个美丽的侠女出现在我们面前。

图 5-36　绘制出侠女的完整结构

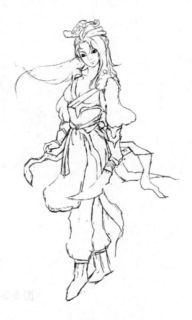

图 5-37　确定基本线稿

图 5-38　调整线稿

图 5-39　侠女的最终线稿

5.3.3 侠女色稿初步定位

线稿绘制完成之后，需要在此基础上进行颜色绘制。绘制颜色时要把握色彩的纯度，使得画面用色准确，要绘制出外衣的鲜艳亮丽及内部衬衣的素雅。绘制颜色时，要求线稿层始终置于顶层不动。具体绘制过程如下。

(1) 在"图层"面板中建新图层，命名为"固有色"。选择"画笔"工具，打开画笔面板，选择"50px 柔角画笔"。然后在"颜色"面板中设置好前景色，如图 5-40 所示。再用设置好的"画笔"工具绘画皮肤底色，如图 5-41 所示，最终绘制效果如图 5-42 所示。

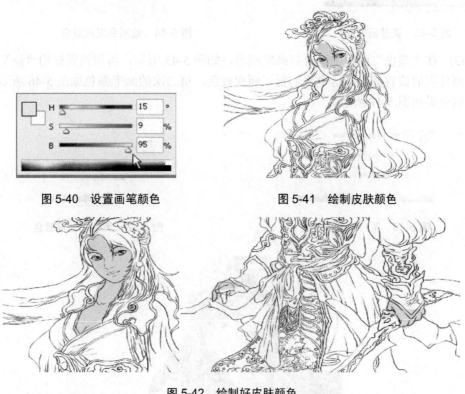

图 5-40 设置画笔颜色　　　图 5-41 绘制皮肤颜色

图 5-42 绘制好皮肤颜色

> 提示：绘制时也可以把"固有色"图层放置于"线稿"图层的上方，只要把混合模式修改为"正片叠底"，就可以看到下面的线条，方便进行绘制。

(2) 在"颜色"面板中设置好前景色，如图 5-43 所示。再用设置好的"画笔"工具

绘制头发的颜色，如图 5-44 所示。

图 5-43　调整画笔颜色

图 5-44　绘制头发的颜色

（3）在"颜色"面板中设置好画笔颜色，如图 5-45 所示。再用设置好的"画笔"工具绘画外衣的披肩部分。这里我们铺了两次底色，第二次的画笔颜色如图 5-46 所示。最终绘制效果如图 5-47 所示。

图 5-45　第一次画笔颜色

图 5-46　第二次画笔颜色

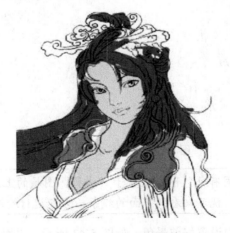

图 5-47　披肩的绘制效果

(4) 同上一步，绘制出手臂装备颜色，效果如图 5-48 所示。

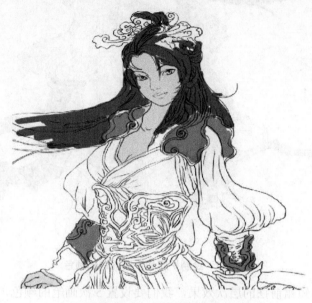

图 5-48 绘制手臂装备

(5) 在"颜色"面板中设置好画笔颜色，如图 5-49 所示。再用设置好的"画笔"工具绘画外衣的腰带部分，如图 5-50 所示。

图 5-49 调整画笔颜色　　　　　　　图 5-50 绘制腰带颜色

(6) 同上一步，绘制出护腰和手臂服饰的颜色，效果如图 5-51 所示。

图 5-51　绘制护腰和手臂服饰的颜色

(7) 为了画出短裙前摆的层次效果，我们要设置 5 次画笔的颜色，如图 5-52 所示，再使用"画笔"工具进行绘制，效果如图 5-53 所示。

图 5-52　设置画笔颜色

(8) 接着把兵器的颜色也绘制出来，效果如图 5-54 所示。

图 5-53 绘制围裙前摆

图 5-54 绘制兵器的颜色

(9) 最后,把下半身的裤子和鞋子的颜色也绘制出来,效果如图5-55所示。

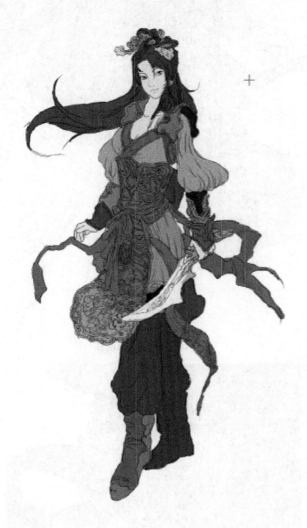

图 5-55　绘制好全部的固有色

5.3.4　侠女明暗关系定位

绘制侠女明暗关系的具体步骤如下。

(1) 在"图层"面板中建立新的图层,命名为"明暗",使其位于"固有色"图层之上。然后打开画笔属性面板,选择"35px 柔角画笔",设置好画笔的颜色,如图5-56所示。用"画笔"工具继续涂抹绘画,在固有色的基础上,刻画头发的明暗关系,效果

如图 5-57 所示。

图 5-56　设置画笔颜色

图 5-57　绘制头发的明暗关系

(2) 打开画笔属性面板，选择"25px 柔角画笔"，设置好画笔的颜色，如图 5-58 所示。用"画笔"工具继续涂抹绘画，在固有色的基础上，刻画头发花饰的明暗关系，效果如图 5-59 所示。

图 5-58　设置画笔颜色

图 5-59　绘制头发花饰的颜色

(3) 设置好画笔的颜色，如图 5-60 所示。用"画笔"工具继续涂抹花饰明暗关系，效果如图 5-61 所示。

图 5-60 设置画笔颜色

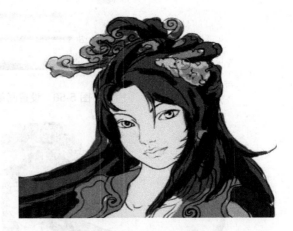

图 5-61 绘制头发花饰的明暗

(4) 打开画笔属性面板，选择"40px 柔角画笔"，设置好画笔的颜色，如图 5-62 所示。用"画笔"工具涂抹绘画，刻画披肩的明暗关系，效果如图 5-63 所示。

图 5-62 设置画笔颜色

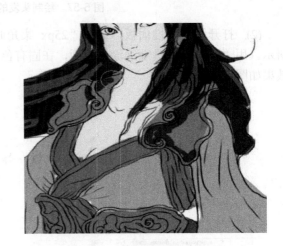

图 5-63 绘制披肩的明暗关系

(5) 设置好画笔的颜色，如图 5-64 所示。继续使用"画笔"工具涂抹绘画，刻画内部服饰的明暗关系，效果如图 5-65 所示。

第 5 章 写实游戏角色原画设计 221

图 5-64 设置画笔颜色

图 5-65 绘制内部服饰的明暗关系

（6）设置画笔颜色，如图 5-66 所示。使用"画笔"工具继续绘制内部服饰的明暗关系，效果如图 5-67 所示。

图 5-66 设置画笔颜色

图 5-67 绘制处内部服饰的明暗关系

（7）同上一步，绘制出右侧内部服饰的明暗关系，效果如图 5-68 所示。

（8）打开画笔属性面板，选择"35px 柔角画笔"，设置好画笔的颜色，如图 5-69 所示。用"画笔"工具涂抹绘画，刻画丝带的明暗关系，效果如图 5-70 所示。

（9）设置画笔颜色，如图 5-71 所示。使用"画笔"工具继续绘制护腰的明暗关系，注意边缘处的颜色要更深一些，效果如图 5-72 所示。

图 5-68 绘制右侧服饰的明暗关系

图 5-69 设置画笔的颜色

图 5-70 绘制丝带的明暗关系

图 5-71 设置画笔的颜色

图 5-72 绘制护腰的明暗关系

第 5 章 写实游戏角色原画设计

(10) 同上，陆续绘制出其他部分的明暗关系，绘制过程中可以不断地在整体和局部画面之间进行切换，把握好整体明暗的效果和色彩感觉。完成的初步明暗效果如图 5-73 所示。

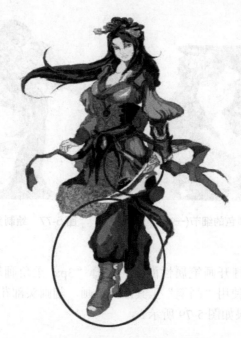

图 5-73 观察整体明暗效果

(11) 打开画笔属性面板，选择"19px 柔角画笔"，设置好画笔的颜色，如图 5-74 所示。再使用"画笔"工具涂抹绘画，刻画丝带的过渡颜色，使整体的颜色层次更加的饱满、柔和和富有变化，效果如图 5-75 所示。

图 5-74 设置画笔颜色

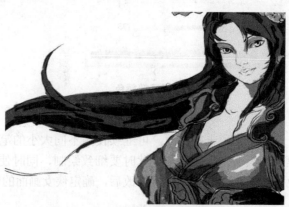

图 5-75 绘制过渡颜色

(12) 绘制头发的过渡时要耐心和细致,按照头发的走向使用不同的颜色和笔刷大小进行绘制,最终绘制出头发的细节纹理,如图5-76和图5-77所示。

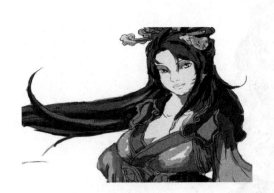

图 5-76　绘制头发颜色的细节(一)　　　　图 5-77　绘制头发颜色的细节(二)

(13) 绘制完头发,打开画笔属性面板,选择"3px 柔角画笔",设置好画笔的颜色,如图5-78所示。再使用"画笔"工具涂抹绘画,刻画头部花饰的高亮颜色,赋予花饰色彩的层次变化,效果如图5-79所示。

图 5-78　设置画笔颜色　　　　图 5-79　绘制花饰的高亮部分

(14) 为了丰富画面,可继续使用不同大小的笔刷,设置好画笔的颜色,再使用"画笔"工具增加一些色彩。此时要细致绘制,同时使用"橡皮擦"擦除一些不太协调的颜色,如图5-80所示。反复修改后,确定侠女画面的明暗变化,最终效果如图5-81所示。

第 5 章 写实游戏角色原画设计 225

图 5-80 添加一些颜色以丰富画面

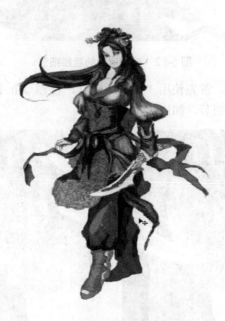

图 5-81 确定最终的明暗关系

5.3.5 侠女细节刻画

刻画侠女细节的具体步骤如下。

(1) 用色彩来表现女孩的五官特征，继续刻画女孩的五官，注意塑造眼睛的细节，同时使用"橡皮擦"工具擦去多余的结构辅助线，效果如图 5-82 所示。

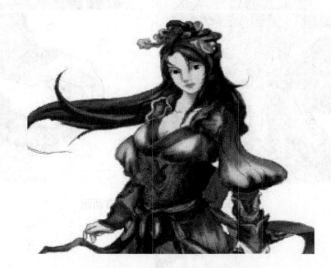

图 5-82　刻画侠女的脸部细节

(2) 刻画女孩的服饰。首先使用"滴管"工具，按住 Alt 键吸取围裙前摆的颜色，再使用"画笔"工具绘制细节，如图 5-83 所示。

图 5-83

(3) 设置好画笔的颜色，如图 5-84 所示。再使用"画笔"工具绘制鞋子的纹理细节，效果如图 5-85 所示。

图 5-84　设置画笔颜色　　　　图 5-85　绘制鞋子的纹理细节

(4) 设置好画笔的颜色，如图 5-86 所示，再使用"画笔"工具绘制裤子的纹理细节，效果如图 5-87 所示。

图 5-86　设置画笔颜色　　　　图 5-87　绘制裤子的纹理

(5) 设置好画笔的颜色，如图 5-88 所示，再使用"画笔"工具绘制披肩和护腰等部

位的纹理细节，效果如图 5-89 所示。

图 5-88　设置画笔颜色

图 5-89　绘制披肩和护腰的细节

(6) 同上一步，绘制出手腕装备的细节，效果如图 5-90 所示。

图 5-90　绘制手腕装备的细节

(7) 最后，设置不同的笔刷大小，精细刻画侠女画面的明暗变化，以使画面效果更明亮。再使用不同颜色和大小的笔刷，重点刻画侠女装备和服饰的质感，效果如图 5-91 所示。

图 5-91　表现女侠服饰和装备的质感

(8) 将画面处理干净，擦去不需要的结构辅助线，不断地修正画面的色彩和明暗度，使整个画面处于一种大气而协调的状态，如图 5-92 所示。

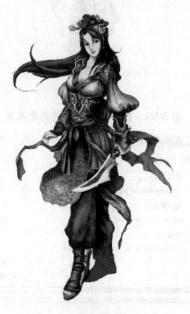

图 5-92　修正后的侠女画面

5.3.6 侠女最终定稿调整

调整侠女的画面后,整体观察画面对比效果是否强烈,如图 5-93 所示。然后选择"图像"|"调整"|"色相/饱和度"命令,在弹出的"色相/饱和度"对话框中调整画面的色彩饱和度,如图 5-94 所示。提高整个画面色彩的冷暖关系与画面色相的反差,提高色相饱和度,使画面色彩更加鲜艳,最终效果如图 5-95 所示。

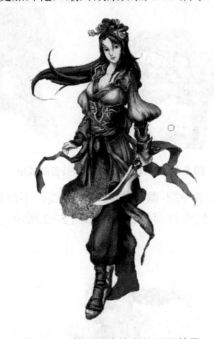

图 5-93 整体观察侠女的画面效果

图 5-94 调整整体画面的色相和饱和度

第 5 章　写实游戏角色原画设计　231

图 5-95　最终画面效果

5.4　写实角色原画制作实例——斗士

　　本节的制作实例名为"斗士"，是一款欧美风格的 2.5D 网络游戏的主角形象。实例使用 Photoshop CS3 软件结合手写板创作而成，创作费时 6 小时，最终效果如图 5-96 所示。通过前面章节的学习，我们知道欧美原画强调速度、力量之美，画面侧重暴力、战争等主题，追求质感。由于欧美风格的游戏更加突出写实手法的表现，因此本例在色彩运用上使用了大量的灰、褐的基调，用于突出角色的服饰特点，以及与游戏场景环境色彩的统一协调，整个画面视觉冲击感比较强烈，重点表现了斗士这个近战职业粗犷、豪放的性格特点和武力强大的外在特征。

图 5-96 斗士角色绘制效果图

5.4.1 游戏角色文案分析

每一款游戏在研发之初,策划人员都会设定出一套关于游戏的虚拟世界背景,内容包括游戏发生的年代、历史渊源、文化特征、物种类别等。一名优秀的原画设计者需要比较深入地了解游戏背景,从而才能够制作出符合游戏特点和要求的相关设定。

本例要制作的男性斗士的标准设定文案如下。

1. 斗士角色的文化背景

在世界的西边,那里有广袤的戈壁与草原。兽人的游牧部族就在这个地方繁衍生息。他们一般以族群组合为部落,再由数个小部落中选出一名大酋长。在第一次巨龙战争之后,兽人的部落逐渐被一个大的奴隶帝国统一,但是仍旧有很多小的游牧部落不接受帝国的统治。

兽人尊敬强者,则是迫于荒芜的草原与戈壁的生存环境,和在常年的游牧部族战乱中形成的。每一个兽人都是天生的斗士。这些强壮的士兵身体强壮,犹如堡垒与巨兽,擅长空手、单手兵器、双手重兵器甚至巨石投掷等所有用力量杀死敌人的方式。

兽人的母亲常常在马背上生下孩子,在 4 岁的时候就开始教习幼年的兽人骑马与射箭,在 7 岁时教习这些孩子使用短剑和简陋的石锤,孩子在 10 岁时开始独自打猎,在 14 岁时冠以成人礼,成为一名合格的斗士。

在成人礼上,14 岁的孩子要自己选择自己喜欢的兵器,独自前往荒原狼巢穴,并猎杀一只成年荒原狼,以显示自己已经成人。成人后的兽人拥有了斗士的资格,可以脱离

而在奴隶帝国基本统一草原之后,斗士的概念被进一步地增强。帝国的诞生提高了兽人种族的地位,为大规模军队的出现提供了支持。加之帝国建立前和建立后一直战乱不断,斗士逐渐演化成士兵概念,被引入战争中。

2. 斗士角色的身体特征

在形象上,斗士全部都是强壮、高大、凶悍的兽人。他们的身高在 2.5 米以上,身材健壮,筋肉分明而无赘肉。他们皮肤颜色较深,介于褐色与黄色之间。雄性兽人往往生有浓密毛发,长发,长络腮胡子,在上肢、下肢、前胸有野兽毛皮一般的体毛覆盖,看上去野性十足。而男性斗士们更以拥有一头狮子鬃毛一般的头发和胡子为荣。另一方面,虽然女性兽人没有男性的浓密毛发和看上去的强壮,但是她们的战斗力不逊于雄性兽人。她们经过常年锻炼的身体敏捷而矫健,丰乳肥臀,无时不在散发着诱人的野性味道。

3. 斗士角色的服饰特点

在服装上,传统的兽人斗士非常不屑于穿着沉重的铠甲。他们认为那是懦弱的人类干的事情。他们仅仅在自己最需要掩蔽的部位悬挂重金属防护,大量露出肌肉和皮肤,常常不带全封闭式的头盔。这是因为过多的盔甲会阻碍他们的攻击动作,包裹全面的头盔会妨碍他们的视线,令他们全力战斗时更加危险。但是由于后来的帝国成立,正规军和冶铁技术出现,越来越多兽人斗士开始接受华丽的重盔甲和精工制作的兵器。

在战斗习俗上,年轻的斗士往往狂妄自大,轻视敌人,嘲弄敌人——尤其敌人值得被嘲弄的时候。他们丝毫不畏惧身体所受的伤害,以及实力上的差距,将战死视作古老的崇高荣耀。他们在上战场之前就喜欢在各个城市中参加斗兽场竞技,用力量和技巧与数倍于自己的野兽,甚至是同胞作战,而这种作战往往至死方休。从战争中幸存下来的斗士也同样嗜杀如命,他们会把死去的敌人头像简易地文在身上,或者在自己的胡子头发上编一个节。因此,久经沙场的老斗士往往拥有一头的细辫,以及满身的文身,好像北欧人那样。

在葬礼方面,斗士遵循兽人的古老风俗,接受薄葬,反对奢华的葬礼。他们甚至不反对自己被弃尸荒野,被狼群吞食。他们所追求的只有一个——在一场痛快的战争之后死去,光荣地死在战场上。

在了解和分析了斗士的设定文案后,便可以根据文案的内容提示,开始斗士原画的绘制过程。整个绘制过程分为绘制线稿、绘制色稿、刻画细节、最终润色 4 个部分。

5.4.2 绘制斗士线稿

本节使用手写板在 Photoshop CS3 中直接绘制斗士的线稿，本例原画的线条较粗，更加注重一种概念性的表达，其绘画过程如下。

(1) 启动 Photoshop CS3，选择"文件"|"新建"命令。在弹出的"新建"对话框中将作品名称"斗士"输入"名称"文本框中。将"宽度"设为"210 毫米"，"高度"设为"297 毫米"，"分辨率"设为 300 像素/英寸，"颜色模式"设置为"RGB 颜色"，如图 5-97 所示。然后单击"好"按钮新建文档。

图 5-97 新建文档

(2) 使用"油漆桶"工具在背景层填充灰色，然后打开"图层"面板，新建一个图层，再把图层的透明度调整为"52%"，如图 5-98 所示。这个透明值可以根据自身的情况自行调节。

图 5-98 调整图层透明度

(3) 使用滴管工具在"前景色"图标上单击，弹出"拾色器"对话框，选择画笔的颜色为黑色，如图5-99所示。

图5-99　选择画笔颜色

(4) 选择"画笔"工具。在画笔选项栏中，选择一款普通粉笔笔刷，设置适合大小，在图层上画出基本人体的造型，这一步要耐心绘制，以便确定好人体的比例结构，如图5-100所示。

(5) 继续使用"画笔"工具快速绘制形态造型动态结构，为了在绘制的过程中保持画面中线条相对干净，可以使用"橡皮擦"工具擦掉错误的线条，在确定画面的构图之后，我们使用"选区"工具选中身体右侧多出来的线条，按Delete键删除，如图5-101所示。

图5-100　确定人体比例

图5-101　删除多余的线条

(6) 在按住 Ctrl 键的同时，使用鼠标在当前图层上单击，形成选区，然后按 Ctrl+J 组合键复制图层，接着对复制图层使用"自由变换"工具，再选择右键菜单中的"水平翻转"命令，如图 5-102 所示。复制的图层被对称翻转，如图 5-103 所示。

图 5-102　自由变换工具

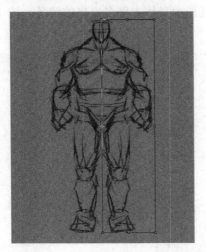

图 5-103　水平翻转复制的图层

(7) 调整好位置后，我们将复制出来的图层与原身体图层合并，此时斗士的结构基本被绘制出来了，如图 5-104 所示。

图 5-104 绘制出斗士的人体结构

(8) 在斗士身体图层基础上新建一个图层，并调整好透明度，如图 5-105 所示，然后使用"30#粉笔"笔刷继续绘制斗士的清晰线稿，如图 5-106 所示。

图 5-105 新建图层并调整好透明度

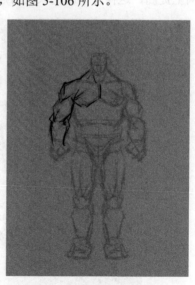

图 5-106 绘制清晰的线稿

(9) 绘制出武器的基本造型，如图 5-107 所示。

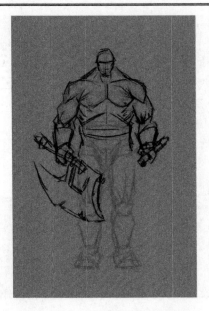

图 5-107 绘制出武器的基本造型

(10) 这时我们发现斗士的腿部有些短,需要修改。方法:使用套索工具选择身体,然后向上提高,这样使小腿的长度看起来比较舒服,效果如图 5-108 所示。

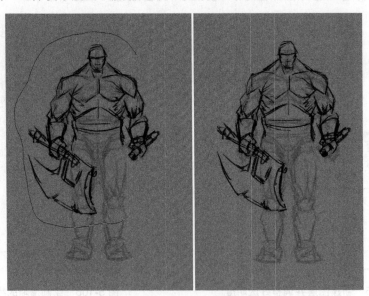

图 5-108 调整小腿的长度

(11) 绘制出服饰和装备的基本结构,如图 5-109 所示。

第 5 章 写实游戏角色原画设计

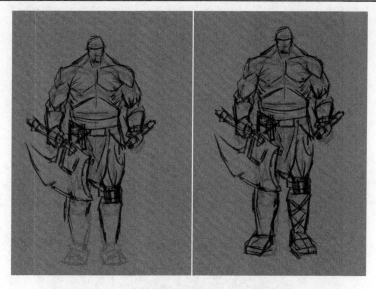

图 5-109 绘制服饰和装备的基本造型

(12) 完善装备和服饰的造型，再绘制出毛发的基本结构，接着把五官也定位好，如图 5-110 所示。

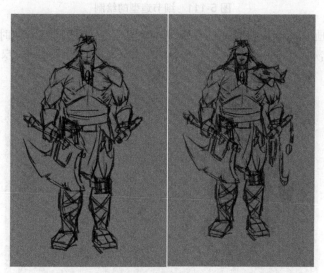

图 5-110 绘制头部五官和毛发的结构

(13) 确定初步线稿之后，我们再次新建一个图层，在上面进行细节造型的绘制，如图 5-111 所示。

图 5-111　细节造型的绘制

(14) 欧美原画的细节比较粗,注重概念的表达,因此绘制细节的时候,要注意刻画结构和画面的层次。本例中的人物是一个兽人斗士,因此绘制时应尽可能地表现出野蛮、健硕的特点,如图 5-112 所示。

图 5-112　刻画细节

(15) 斗士线稿的最终修改。接着上步操作,继续调整人物的比例结构,以及衣服和武器的纹理变化,最后把下面的图层隐藏,整体观察线稿效果,这是一个勇猛顽强的老年兽人斗士,如图 5-113 所示。

图 5-113　斗士的最终线稿

5.4.3　绘制斗士色稿

通常原画设定的意义在于,它需要提供形体结构和色彩搭配上的指导,使 3D 美术师能够比较直观地理解并完成相关的角色和场景的制作。因此线稿绘制完成之后,我们还需要在此基础上进行颜色绘制。绘制颜色时要把握色彩的纯度,使得画面用色准确,与整体环境合理搭配。下面进入绘制过程。

(1) 将线稿层合并,然后在"背景"图层基础上新建图层,命名为"固有色"。选择"画笔"工具,打开画笔预设面板,选择"粉笔"笔刷。然后打开拾色器,设置好前景色,如图 5-114 所示。再用设置好的"画笔"工具绘制皮肤底色,如图 5-115 所示。

(2) 绘制好皮肤的颜色,然后调整画笔颜色,使用亮色绘制皮肤的亮部,效果如图 5-116 所示。

图 5-114 设置画笔颜色

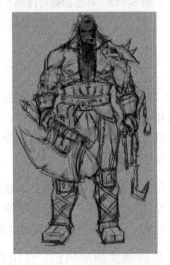

图 5-115 绘制皮肤颜色

图 5-116　绘制皮肤的亮部

（3）新建一个图层，然后打开拾色器，设置好画笔颜色，如图 5-117 所示。接着绘制皮质服饰的颜色，如图 5-118 所示。

图 5-117　调整画笔颜色

（4）在拾色器中设置好画笔颜色，如图 5-119 所示，然后用设置好的"画笔"工具绘制金属部分的颜色，效果如图 5-120 所示。

（5）继续完善金属装备的绘制，然后在拾色器中设置好画笔颜色，如图 5-121 所示，接着用设置好的"画笔"工具绘制好布裙的颜色，效果如图 5-122 所示。

图 5-118 绘制皮质服饰的颜色

图 5-119 设置画笔颜色

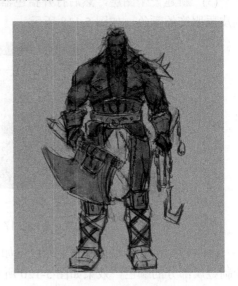

图 5-120 金属的绘制效果

第 5 章 写实游戏角色原画设计 245

图 5-121 设置画笔颜色

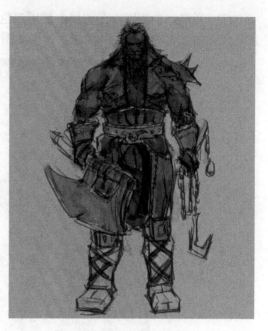

图 5-122 绘制布裙颜色

(6) 在拾色器中设置好画笔颜色，如图 5-123 所示。再用设置好的"画笔"工具绘制皮质的暗部，效果如图 5-124 所示。

图 5-123 调整画笔颜色

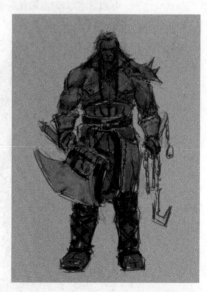

图 5-124 绘制皮质的暗部颜色

(7) 新建一个图层，在图层上使用深色的画笔绘制出身体、金属、布裙等部分的暗部，使画面元素的结构更加清晰，效果如图 5-125 所示。

图 5-125　绘制暗部

(8) 在最上方新建一个图层，混合模式设置为"叠加"，如图 5-126 所示。

图 5-126　设置图层混合模式

(9) 在拾色器中设置好画笔颜色，如图 5-127 所示。然后设置画笔工具的选项，如图 5-128 所示。接着继续绘制皮肤的基本色彩。

图 5-127　设置画笔颜色　　　　　　　　　图 5-128　设置画笔工具选项

(10) 在绘制过程中，如果完成了某个阶段的绘制，我们可以将绘制好的图层复制一份作为备份，而开始新的绘制时，最好在新建的图层中进行，以方便反复的修改，如图 5-129 所示。这样做还有一个好处，就是可以随时隐藏不需要的图层，来查看当前图层中的绘制工作完成效果，如图 5-130 所示。

图 5-129　备份图层

图 5-130 查看当前图层的绘制效果

(11) 完成某一部分绘制后，可以把相关图层合并，如图 5-131 粗框处所示。然后把绘制了颜色的图层复制，如图 5-132 所示，接着在此图层上开始下一步的绘制。

图 5-131 合并图层

图 5-132 复制图层

(12) 观察整体画面，发现斗士头部轮廓比较圆，缺少刚性，因此使用"套索"工具选择头部，再使用"自由变换"工具将脸部拉长一些，如图 5-133 所示。

(13) 调整画笔预设选项，如图 5-134 所示。然后从皮肤开始刻画局部细节，如图 5-135 所示。

(14) 因为各图层之间的绘制内容都相对独立，因此在绘制的过程中，可以不断使用"橡皮擦"工具擦除错误的颜色和笔触，如图 5-136 所示。绘制完成后，可以通过缩放

画布来观察整体效果，如图 5-137 所示。

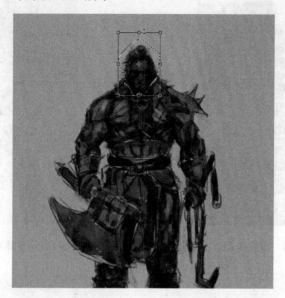

图 5-133 调整脸部轮廓

图 5-134 调整笔刷选项

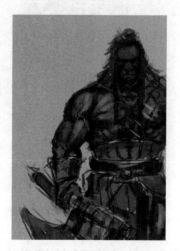

图 5-135 绘制皮肤细节

(15) 在新建图层上，继续绘制细节，武器破损效果如图 5-138 所示，皮肤修饰效果如图 5-139 所示。

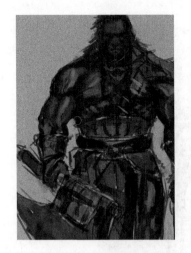
图 5-136 擦除错误

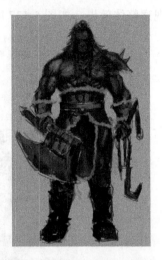
图 5-137 整体观察绘制效果

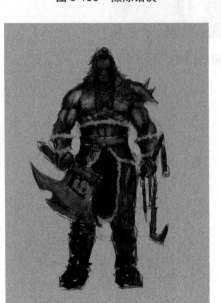
图 5-138 绘制武器的破损

图 5-139 皮肤修饰效果

5.4.4 斗士色稿的细节刻画

刻画斗士色稿细节的具体步骤如下。

(1) 在拾色器中设置好画笔颜色,如图 5-140 所示,然后使用"画笔"工具绘制金

属的高光细节，如图 5-141 所示。

图 5-140　设置画笔颜色

图 5-141　绘制金属的高光

(2) 在拾色器中设置好画笔颜色，如图 5-142 所示，然后使用"画笔"工具绘制皮甲的图案纹理细节，如图 5-143 所示。

(3) 使用"画笔"工具绘制布裙的颜色，绘制时可以按住 Alt 键吸取周边的颜色，如图 5-144 所示。

图 5-142　设置画笔颜色

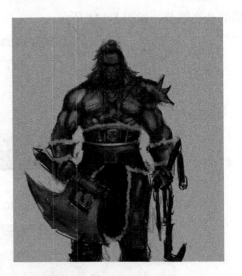
图 5-143　绘制皮甲的图案纹理

图 5-144　绘制布裙的细节

(4) 按照上面的思路，反复进行绘制，使金属的亮部更加突出，提高质感，同时使明暗之间的颜色过渡得更加自然，让整个画面的色彩节奏感更加强烈，如图 5-145 所示。

(5) 缩小画布，从整体上进行绘制，使画面的色彩更加细腻，如图 5-146 所示。

(6) 感觉金属的硬度不够，因此新建一个图层，并继续绘制高光，如图 5-147 所示。

第 5 章　写实游戏角色原画设计

图 5-145　重点刻画金属的质感

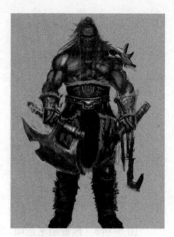

图 5-146　整体绘制

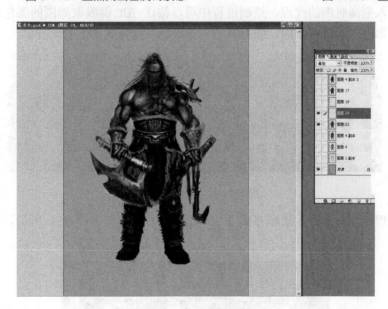

图 5-147　绘制金属高光

(7) 此角色是一个老年兽人，因此需要刻画头发呈花白的特征。方法：设置画笔预设选项，如图 5-148 粗框处所示。然后耐心刻画白色的发梢，如图 5-149 所示。

图 5-148　预设画笔选项

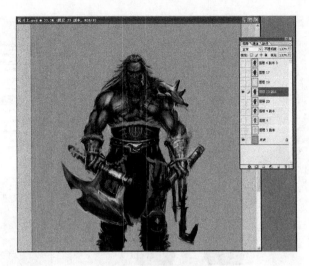

图 5-149　绘制发梢

（8）深入刻画肌肉的纹理，绘制过程中可以按住 Alt 键吸取周围的颜色进行绘制，重点要表现出兽人发达的肌肉，要充满力量的美感，效果如图 5-150 所示。

图 5-150　刻画肌肉细节

（9）同理，刻画皮甲毛边和布裙上的补丁纹理，效果如图 5-151 所示。然后复制当前图层。

图 5-151　刻画皮甲和布裙的纹理细节

(10) 在复制图层上绘制出兽人斗士颈部佩戴的兽骨项链。先绘制基本色彩，如图 5-152 所示，然后绘制好明暗关系，刻画出纹理和质感，效果如图 5-153 所示。

图 5-152　绘制兽骨项链

图 5-153　刻画兽骨项链

(11) 在绘制项链时，发现兽人颈部的肌肉没有完成绘制，需要修补一下，效果如图 5-154 所示。

(12) 缩小画布，仔细观察整体效果，查找表现不合理的地方，如图 5-155 所示。

图 5-154 修补颈部肌肉

图 5-155 整体观察绘制效果

(13) 武器占整个画面较大的面积，修饰作用明显，感觉武器的质感仍旧不够让人满意，需要再次调整，效果如图 5-156 所示。

图 5-156　再次刻画武器的纹理

（14）最后，我们设置不同的笔刷大小，精细刻画斗士面部的细节，重点要表现出那种桀骜不驯冷酷无情的画面效果，这样才能明确地告诉角色设计师所要表达的设计意图，效果如图 5-157 所示。

（15）最后擦去不需要的结构辅助线，再次修正画面的色彩和明暗度，使整个画面处于一种色彩协调的状态，最终效果如图 5-158 所示。

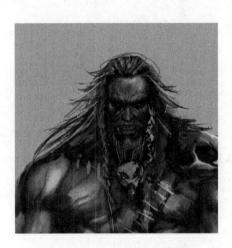

图 5-157　斗士面部的最终刻画

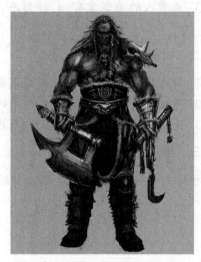

图 5-158　修正后的兽人斗士效果

5.5　本章小结

本章介绍了写实游戏原画的分类，分析了人体的比例结构，详细介绍了写实人物游戏原画的绘制流程，同时结合实例讲解了使用 Photoshop 配合手写板绘制写实游戏角色原画的流程和规范。通过对本章内容的学习，读者应当对下列问题有明确的认识。

(1) 各类写实风格游戏原画的特点和代表作品。
(2) 写实游戏原画的流程规范。
(3) 人体比例结构。
(4) 头部的比例结构。
(5) 游戏原画文案设定。
(6) 写实游戏角色原画的创作流程和技巧。

5.6 本章练习

一、填空题

1. 对于写实人物的绘制来说，_____，_____是能否绘制出写实人物原画的极端重要的一点。
2. 写实风格游戏原画分为_____、_____、_____三个类别。
3. 正常人的面型常有 4 种形态，即_____、_____、_____、_____。

二、简答题

1. 简述写实人物原画的基本构成要素。
2. 简述中式写实风格的游戏原画的特点。
3. 简述男女之间形体特征上的差异。

三、操作题

根据本章节中游戏角色原画的绘制流程，临摹一幅简单的写实游戏角色原画。

第 6 章　卡通风格游戏场景的原画设计

章节描述

本章介绍了卡通游戏场景原画的绘制流程和规范，重点介绍了卡通游戏场景的结构、明暗关系处理以及色彩绘制的特点，并结合实例讲解了使用 Photoshop 配合手写板绘制卡通风格游戏场景原画的技巧。

教学目标

- 了解游戏场景的含义和作用。
- 了解游戏场景原画的含义和作用。
- 了解卡通类型游戏原画的色彩运用特点。
- 掌握室内卡通游戏场景的绘制流程和规范。
- 掌握室外卡通游戏场景的绘制流程和规范。
- 重点掌握卡通游戏场景原画的绘制技巧。

教学重点

- 室内卡通游戏场景的绘制流程和规范。
- 室外卡通游戏场景的绘制流程和规范。
- 卡通游戏场景原画的绘制技巧。

教学难点

卡通游戏场景原画的绘制技巧。

　　游戏场景是游戏活动的基本载体，它是游戏中用于展开剧情、展示玩家生存空间、时代背景，塑造和烘托角色形象、个性特征及内心世界的特定空间环境。在游戏开发过程中，场景设计所占整个游戏开发的工作比例是非常巨大的。游戏场景原画就是原画师将策划人员的设定文字图形化的结果，可用来帮助和指导游戏场景设计师创建游戏中的自然景观、生活环境以及场景组成元素。

　　场景原画设计师需要拥有深厚的文化底蕴和丰富的想象力，以及扎实的绘画基础和良好的空间把握能力，能够将自己脑海中美妙奇幻的场景准确无误地表现出来，同时也将场景中渲染的气氛准确地展现给游戏玩家。

　　优秀的游戏场景原画是一款游戏在前期市场造势与宣传的重要宣传品。在游戏运营

的市场运作中,其商业价值也得到了充分的体现。

卡通场景以其活泼生动的造型和明快的色彩受到越来越多的玩家喜爱。除了游戏之外,卡通风格场景原画的绘制技术还不断被应用到动漫和影视广告的领域。本章将通过两个卡通原画的绘制实例,来了解和学习卡通场景原画的绘制技巧。

6.1 卡通室内场景的原画设计

从类型上看,本例是一个 2D 游戏的室内场景。由于 2D 游戏是以图片的方式构成的,制作的灵活度相对较大,不用担心场景的面数和引擎支持问题,因此 2D 游戏场景的画面精度比较高。首先来看一下本例场景原画完成效果,如图 6-1 所示。接下来,将介绍该场景原画的线稿、色稿的绘制过程。

图 6-1

6.1.1 绘制线稿的过程

在游戏场景的设计中,最能体现场景特色的是场景建筑的造型风格。卡通场景是在真实世界的基础上进行夸张的变形,因此在起稿之前就应该把场景的基本结构考虑清楚。绘制线稿的具体过程如下。

(1) 启动 Photoshop CS3,选择"文件"|"新建"命令。在弹出的"新建"对话框中将"宽度"设为"2000 像素","高度"设为"1300 像素","分辨率"设为"300 像素/英寸","颜色模式"设为"RGB 颜色",如图 6-2 所示。

(2) 新建一个图层,命名为"草稿",设置混合模式为"正常",如图 6-3 所示。

然后使用"画笔"工具在此图层上勾画出场景主体的轮廓，起稿阶段笔刷使用比较随意，但要注意透视关系，如图6-4所示。

图 6-2

图 6-3

图 6-4

(3) 此场景的构图为左右对称，因此我们可以根据近大远小的透视规律简单地绘制出它的透视辅助线，然后在此基础上绘制出场景的结构辅助线。这一过程可以选择快速描绘，不要过于拘谨，但是随时都要考虑透视的关系，效果如图 6-5 所示。

图 6-5

(4) 在结构草图的基础上，确定场景的大体结构。绘制场景小物件时，应注意位置是否正确，对单个物件形体的准确度不做要求，场景整体结构关系和透视正确即可，如图 6-6 所示。

图 6-6

(5) 画出场景的初步形态后，稍微修理一下，使用"橡皮擦"工具擦除多余的线条，使画面变得整洁起来，如图 6-7 所示。

图 6-7

(6) 接下来在结构草图的基础上,使用有硬度的笔刷绘制出场景主体边缘的砖块结构,然后修整物体的形状至标准状态,注意线条弧度的变化,如图 6-8 所示。初步修整后的效果如图 6-9 所示。

图 6-8

(7) 进行场景结构的深入刻画,可以给地面加上裂痕的纹理效果,如图 6-10 所示。然后绘制出石头的花纹,因为此场景造型风格比较夸张,因此在描绘花纹时要注意线条的弧度,与真实石头的棱角分明有所区别,如图 6-11 所示。

图 6-9

图 6-10　　　　　　　　　　　　　图 6-11

(8) 给场景主体地面加上地砖,绘制时需注意地砖之间的排列关系和透视感,让地面看起来更自然,如图 6-12 所示。然后使用"画笔"和"橡皮擦"工具,细微修整边缘砖块的形状,表现出建筑石砖的自然特征,注意要与整体场景的造型风格保持一致,效果如图 6-13 所示。

图 6-12

图 6-13

(9) 在刻画整体结构的基础上开始描绘正式线稿,这一过程是对整体场景进行深入绘制,确定场景建筑各个结构部分体面的转折和穿插能够表现清晰。下面新建一个图层,命名为"描线",开始绘制线稿,如图 6-14 所示。绘制时可以把"草稿"图层的"不透明度"降到 30%,这样方便进行清晰的绘制,如图 6-15 所示。

(10) 用"橡皮擦"工具把一些已经没有实际用途的辅助线轻轻擦掉,留下一个比较干净整洁的画面,然后刻画场景建筑上的装饰纹理,描完线后效果如图 6-16 所示。

图 6-14

图 6-15

图 6-16

6.1.2 绘制色稿的过程

本例场景的设计遵循了我国古代建筑风格的基本元素，并在这个基础上做了很多夸张和变化，尤其在色彩的应用上，应用了饱和度和纯度很高的色彩，强调了场景色彩的跳跃感，使整个场景感觉古香古色而又充满现代时尚，给玩家带来了鲜明的视觉体验。下面就开始进入上色的过程。

(1) 首先新建一个图层，命名为"上色"，混合模式设置为"正片叠底"，这样在上色的过程中，线稿始终清晰可见，有助于对整体结构的把握，如图 6-17 所示。

(2) 在"上色"图层上，使用"油漆桶"工具填充一块底色，如图 6-18 所示。然后

用大的无压感笔刷铺垫画面背景，画出地平线的感觉。这时用笔要放松，不要拘谨，多用大的色块刻画。注意远处的背景要处理得偏冷，而近处的画面要处理得偏暖。用最简洁的笔触营造出画面的空间感觉，效果如图 6-19 所示。

图 6-17　　　　　　　　　　　　　　　　　图 6-18

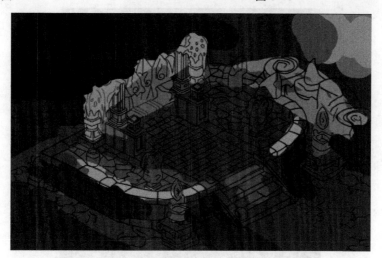

图 6-19

　　(3) 基本的空间感觉营造好之后，新建立一个图层，命名为"固有色"。开始在此图层上描绘固有颜色。这时，可以将"线稿"图层的"不透明度"降低一些，能看清即可，这样可以防止线稿对画面视觉效果的影响。同时打开"画笔预设选取器"，选择 19 号喷枪笔刷绘制色彩的过渡，如图 6-20 所示。绘制过程中可以随时调整画笔的不透明度，这样每一笔的颜色就会有叠加的效果，会使得画面颜色变化更加丰富，绘画感更强。

图 6-20

(4) 下面开始绘制大色块的过渡,笔刷可以放大些,注意不同颜色之间的对比以及画面是否和谐,如图 6-21 所示。在过渡绘制的同时,根据"光源"画出物体的亮部及阴影,初步表现出它的体积感和整体画面的空间感,如图 6-22 所示。

图 6-21

图 6-22

(5) 最后简单地绘制一下背景的过渡，使场景的整体色彩更加协调，初步调节效果如图 6-23 所示。

图 6-23

(6) 进一步深化塑造画面，进行一些细节的刻画，同时也要注意画面的整体关系不要被细节破坏掉。强调近景的塑造，比如说地砖的刻画，因为地砖的整体面积较大，所以要给地砖加上不同的颜色，使其看起来有立体感。注意要选择类似的色彩进行绘制，效果如图 6-24 所示。然后使用"加深/减淡"工具擦出石砖边缘的高光，使其看上去表面要光滑，符合卡通画面的风格，如图 6-25 所示。

图 6-24

图 6-25

(7) 同上一步,绘制场景中小物件的明暗及细节,比如石像、钟乳石的高光分布和明暗变化,要注意这些场景小物件的光影表现要和场景主体保持一致性,效果如图 6-26 和图 6-27 所示。

图 6-26　　　　　　　　　　　　　图 6-27

(8) 绘制场景中的灯光。打开"画笔预设选取器",选择边缘模糊的笔刷,用来绘制灯光的光晕,如图 6-28 所示。

(9) 新建一个图层,再放大笔刷,然后在发光的火焰上点出紫色的光环,效果如图 6-29 所示。接着把火焰的高光和暗面也绘制出来,这样可以比较贴切地表现出火焰的造型,突出它的立体感觉,如图 6-30 所示。

第 6 章　卡通风格游戏场景的原画设计　271

图 6-28

图 6-29

图 6-30

(10) 在局部绘制的过程中，要不断观察整体的画面。因为画面的整体感觉非常重要，整体感觉糟糕，画面会变得杂乱无章，细节再精彩也难掩作品的失败。所以，绘制场景原画要从整体考虑，注意整体的把握。像本例这种色彩丰富的场景，要时刻注意色彩冷暖的变化和整体的连贯，效果如图 6-31 所示。

(11) 当整个画面处理得比较干净、整洁的时候，就要对场景中的一些细节部位和装饰部位进行深入刻画，并明确地交代出一些重要细节的形体转折，以及对色彩影响而产生的变化。比如画面背景中石头的细节处理，可以用暖色擦出高光，用冷色调绘制暗

部，效果如图 6-32 所示。同时还要强调一些部位的材质质感，比如通过加深地砖之间缝隙的纹路，提高地砖的凹凸和层次，使砖的质感更加强烈，效果如图 6-33 所示。

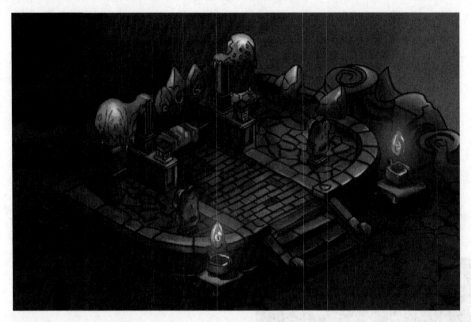

图 6-31

图 6-32

图 6-33

(12) 缩小画面进行整体观察，发现画面色调太过于偏冷，如图 6-34 所示。需加强暖色调的绘制，调整后的效果如图 6-35 所示。

(13) 最后隐藏线稿图层。本场景最终效果如图 6-36 所示。

第 6 章 卡通风格游戏场景的原画设计 273

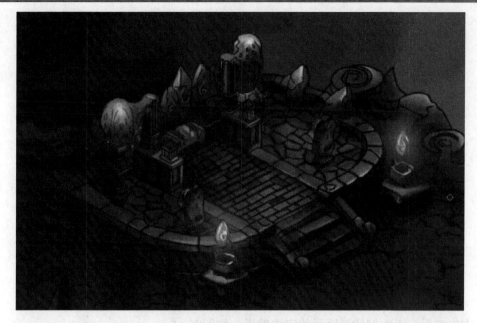

图 6-34

图 6-35

图 6-36

6.2 卡通室外场景的原画设计

首先来看一下本例场景原画的完成效果，如图 6-37 所示。从类型上看，本例是一个欧式造型风格的 2.5D 游戏场景原画。无论游戏场景设计师有多强的设计能力和想象力，在场景的设计上始终要遵循人类几万年的建筑习惯。卡通类型的游戏场景，也是要在真实的建筑基础上进行比较大的夸张和想象，来塑造游戏中的建筑造型。所以，对于场景原画师来说，了解世界各地的建筑历史、建筑结构与建筑风格，是非常重要的。接下来具体介绍整体的绘制过程。

6.2.1 绘制室外场景的线稿

在卡通风格场景设计中，要对游戏场景中的建筑、道路、树木等城市设施的造型进行夸张和变形，同时要注意把每一个建筑物体的结构、细节、质感刻画清晰，能够让三维场景制作人员对其有清晰的理解，使三维模型制作的工作顺利进行。因此在绘制线稿的过程中首先要把握好欧式建筑的造型风格。具体过程如下：

图 6-37

（1）启动 Photoshop CS3，选择"文件"|"新建"命令。在弹出的"新建"对话框

第 6 章　卡通风格游戏场景的原画设计　275

中将"宽度"设为"2000 像素","高度"设为"2500 像素","分辨率"设为"300 像素/英寸","颜色模式"设为"RGB 颜色",如图 6-38 所示。

图 6-38

(2) 新建一个图层,命名为"草稿",设置混合模式为"正常",如图 6-39 所示。然后使用较小的笔刷绘制比例辅助线,用来定位房子的高、宽等关键位置。绘制的时候可以按住 Shift 键绘制直线,如图 6-40 所示。

图 6-39　　　　　　　　　　　图 6-40

(3) 在比例辅助线的基础上,开始添加结构辅助线,再根据结构线画出房子的大概造型。此过程为构图,不要过于拘谨,效果如图 6-41 和图 6-42 所示。

图 6-41　　　　　　　　　　　图 6-42

(4) 在结构草图的基础上，确定建筑的大体结构。依次绘制出窗子、木箱等物体的大致外形和位置，效果如图 6-43 所示。然后使用"画笔"和"橡皮擦"工具稍微调整画面，擦除多余的线条和辅助线等，使画面变得整洁，如图 6-44 所示。

图 6-43

图 6-44

(5) 整体观察画面效果,然后调整房子与画布的位置,按 Ctrl+T 组合键可以缩放画面大小,如图 6-45 所示。

图 6-45

(6) 用弧线绘制出房顶瓦片的形状,注意瓦片之间的排列和组合方式,如图 6-46 所示。

(7) 由于透视近大远小的关系,房子墙壁左边的边线不是竖直的。根据圆透视,绘

制出墙砖的轮廓，以及地面的砖头。在绘制过程中可以边画边修改，这样可以快速地表现出物体的形态，如图 6-47 所示。

图 6-46　　　　　　　　　　　　　　　图 6-47

(8) 处理小物件。注意正确地把握好木箱的透视关系，绘制出木箱的结构，如图 6-48 所示。

图 6-48

(9) 使用"橡皮擦"和"画笔"工具修改一下屋顶的瓦片和标志，使线条变得顺畅、整洁，如图 6-49 所示。

(10) 为了使场景不太过于单调，可给地面加上地砖造型，如图 6-50 所示。然后进一步修形，再使用"橡皮擦"工具擦除多余的线条。同理，把场景的其他局部也进行修

改，效果如图 6-51 所示。

图 6-49

图 6-50

图 6-51

(11) 最终完成整体场景轮廓造型的修改，此时场景建筑的结构关系比较清晰，为下一步工作做好铺垫，效果如图 6-52 所示。

图 6-52

(12) 接下来这一步骤是在结构草图的基础上，用比较实的线条勾画结构。新建一个图层，命名为"描线"，设置混合模式为"正常"，如图 6-53 所示。然后描绘正式线稿，在结构草图基础上进行深入绘制，注意场景建筑的各个部分体面的转折和穿插要清晰表现。绘制时可以将"草稿"图层的"填充"值调到 30%，如图 6-54 所示。

图 6-53 图 6-54

(13) 描线的主要作用和目的是刻画场景建筑和物件的细节，完善建筑结构，线条是否能描得很好在于平时多练，没什么技巧可言。描线过程如图 6-55 和图 6-56 所示。

图 6-55

图 6-56

(14) 隐藏"草稿"图层，如图 6-57 所示。然后观察一下线稿的最终完成效果，如图 6-58 所示。

图 6-57

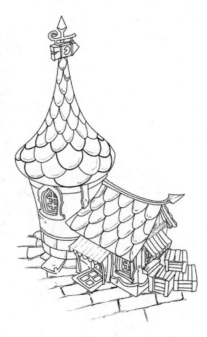

图 6-58

6.2.2 确定场景的明暗关系

线稿完成后，整个画面虽然表现出一定的立体感，但是整体来说是非常空洞的。要使整个画面饱满起来，表现出光和体积的感觉，就需要绘制好场景的明暗关系，主要是灵活利用素描基础知识来表现建筑暗部不同层次的阴影变化。

在色相里边，明度最大的是黄色，最小的是蓝色。在确定明暗关系时，可以假设一个光源方向，然后根据光源来确定明暗交接线的位置，以及亮面、暗面和投影的位置。看一下本例原画的黑白明暗关系，首先是屋顶，因为是卡通风格，场景建筑造型比较饱满和圆润，因此屋顶的明暗交界线比较柔和，如图 6-59 所示。

因为建筑的整体造型是圆柱形，所以墙壁的明暗关系过渡也同样柔和，如图 6-60 所示。

第 6 章 卡通风格游戏场景的原画设计 283

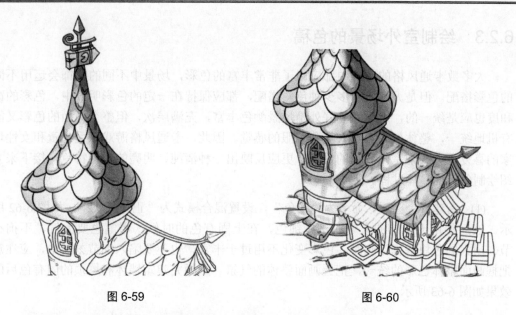

图 6-59　　　　　　　　　　　　图 6-60

在结构比较复杂的地方，要特别注意投影对各个结构的影响，比如小屋外的木箱，这里的明暗关系要处理清楚。最终绘制好的整体明暗关系如图 6-61 所示。

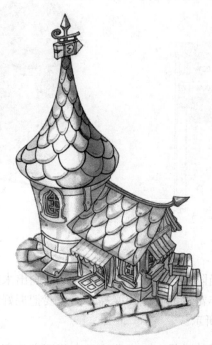

图 6-61

6.2.3 绘制室外场景的色稿

大多数卡通风格的游戏中都应用了非常丰富的色彩，场景中不同的装饰会运用不同的色彩搭配。但是无论运用多少种色彩搭配，都应保持在一定的色彩明度中，色彩的饱和度也应是统一的，这样做的好处是场景颜色丰富，充满层次，但整个画面的色彩又能有机地统一，整体效果可给人十分舒服的感觉。因此，卡通风格游戏深受儿童和女性玩家的喜爱。尤其是室外建筑的设计，更应反映出一种清纯、明亮的人文特色。接下来介绍绘制色稿的具体过程。

(1) 新建一个图层，命名为"上色"，设置混合模式为"正片叠底"，如图 6-62 所示。然后使用无压感的大笔刷进行铺色，在上固有色的时候，用笔也要大气，不拘小节。用大的色块进行铺垫时，色彩变化不用过于丰富，也不要陷入细节刻画中，应注意把握画面整体色彩的统一，把握画面整体的气氛。刻画完建筑墙体和屋顶的固有色后的效果如图 6-63 所示。

图 6-62

图 6-63

(2) 铺色过程中可适当降低画笔的不透明度，这样画出来就会有颜色的叠加效果。卡通类型的原画色彩比较丰富，而且饱和度高，但是要把握好整体色调的相对和谐，色彩铺完后的效果如图 6-64 所示。

(3) 在用色彩塑造场景的时候，一定要注意空间感觉的塑造。比如远景色彩虚、近景色彩实；远景色彩冷、近景色彩暖。打开画笔预设选取器，选择 19 号喷枪笔刷，如

图 6-65 所示。绘制色彩的柔和过渡，同时把握好"光源"的影响，确定并绘制好圆锥形房顶的明暗关系，效果如图 6-66 所示。

图 6-64

图 6-65

（4）进行一些细节的刻画，同时也要注意画面的整体关系不要被细节破坏掉。比如说地面的石板、小屋前面地毯的刻画，只要把握好光源的方向，绘制出正确的投影就可以了，效果如图 6-67 所示。在此绘制过程中，可将画笔放大些，不要陷入细节刻画中，比如小屋房顶的细化效果，如图 6-68 所示。

图 6-66

图 6-67

（5）正确地绘制出木箱的明暗效果，同时用"橡皮擦"工具擦拭木箱外多余的颜

色，效果如图 6-69 所示。

图 6-68

图 6-69

(6) 在画面基本的固有色和基本明暗确定后，就可以将"线稿"图层的不透明度降低，以便查看整个画面色彩塑造的感觉。可以看到，场景颜色的使用比较夸张，主色调以红色屋顶和白色的墙体为主，以蓝、黄两色作为画面中的点缀色彩，使整个画面色彩统一，活泼而有序运用到了极致，给人梦幻般的感受，效果如图 6-70 所示。

图 6-70

(7) 进一步深入刻画，用比较细腻的笔触，谨慎地将画面中一些结构关系确定起来，形体转折的部分更要注意，同时注意光线对建筑各个部分的影响，不要因为只注意了色彩的塑造，而遗忘了画面素描关系的正确。这时用色可以谨慎一些，注意画面要开始处理得干净一些，将一些脏的颜色和过于跳跃的颜色进行归纳，以保持整个画面色彩的统一。继续刻画建筑的细节，使用深颜色画出房瓦的暗部及阴影，如图 6-71 所示。然后使用浅黄色绘制出瓦片的高光，如图 6-72 所示。

图 6-71

图 6-72

(8) 同理，绘制出另一个房顶细节，效果如图 6-73 所示。

图 6-73

(9) 任何东西都有质感，使用小笔刷，改变其透明度，然后使用比背景色更亮的色彩继续刻画。在暗部质感中使用同色系中亮点和色彩饱和度高点的进行描绘，这步将使细节更加突出。比如处理墙砖时，需要注意墙体的固有色和圆柱体造型所产生的明暗变

化的表现方法，如图 6-74 所示。同理绘制出窗子的阴影，如图 6-75 所示。

图 6-74

图 6-75

(10) 使用"橡皮擦"工具擦除多余的颜色，修整画面效果如图 6-76 所示。

(11) 当整个画面处理得比较干净、整洁的时候，就要对一些建筑的细节部位和装饰部位进行深入的刻画，并明确地交代出一些重要细节的形体转折，以及对色彩影响而产生的变化。在一些部位还要强调出质感的表现。首先缩小画面观察一下整体场景的效果，如图 6-77 所示。发现房子的质感不够强，可以对其进行材质质感的绘制，比如在房顶添加一些被雨水冲刷过的痕迹，如图 6-78 所示。

图 6-76

图 6-77

(12) 添加更多的细节。在物体转折的部位中添加阴影，同时修改并去除一些影响整体画面的元素。在画面中添加一些出彩的细节，比如在墙壁和地砖表面上也添加一些凹痕和污渍，可以起到画龙点睛的效果，如图 6-79 和图 6-80 所示。

| 图 6-78 | 图 6-79 | 图 6-80 |

(13) 所有细节都处理完毕，画面效果令人满意。这时，可调整一下整个画面的色阶，最终效果如图 6-81 所示。

图 6-81

6.3 本章小结

本章介绍了卡通游戏场景原画的绘制流程和规范，重点介绍了卡通游戏场景的结构、明暗关系处理以及色彩绘制的特点，并结合实例讲解了使用 Photoshop 配合手写板

绘制卡通风格游戏场景原画的技巧。通过对本章内容的学习，读者应当对下列问题有明确的认识。

(1) 游戏场景的含义和作用。
(2) 游戏场景原画的含义和作用。
(3) 卡通类型游戏原画的色彩运用特点。
(4) 室内卡通游戏场景的绘制流程和规范。
(5) 室外卡通游戏场景的绘制流程和规范。
(6) 卡通游戏场景原画的绘制技巧。

6.4 本章练习

一、填空题

1. 游戏场景所表述的整体含义是游戏活动的_____和_____。
2. 在游戏场景的设计中，最能体现场景特色的是场景建筑的_____。卡通场景是在真实世界的基础上进行夸张的变形，所以对于_____来说，了解世界各地的建筑历史、建筑结构与建筑风格，是非常重要的。
3. 卡通场景设计风格上要适合_____、_____的心理需求。

二、简答题

1. 简述游戏场景原画的基本概念和作用。
2. 简述 2D 游戏场景的制作特点。
3. 观察分析各个卡通游戏场景的色彩运用规律。

三、操作题

根据本章节中游戏场景原画的绘制流程，选择自己喜爱的游戏场景，临摹成一幅简单的卡通游戏场景原画。